Peiyu 的手繪自助旅行背包

圖・文：張佩瑜

Life & Leisure

優遊

✈ 自己寫序 🎒

　　在不能出門旅行的疫情期間，寫一本關於旅行的書，對我而言，也像是一場奇妙的、書房裡的旅行。

　　想寫一本關於旅行裝備的書，這個念頭在我心裡很久了，108課綱實施之後，我和國文科同事合作了一門多元選修課——「未來の旅行家」，每學期我可以有機會帶著背包到課堂上，把旅行裝備從背包裡掏出來，擺了滿滿一桌給學生看，從她們閃閃發亮的眼睛，我覺得她們對我的裝備比旅行經歷更有興趣，只靠著一個背包就闖蕩世界，感覺好像很厲害的樣子，疫情期間遠距教學，沒辦法給學生看實體背包，這些準備出版而事先畫好的圖片就成為線上課程的簡報素材，得到讚美與鼓勵，也讓我更有動力。

嗯～讓我想想

真的有人會買嗎？

有人想看嗎？

當然！

我一定買！

老師！出一本旅行裝備的書！

出書！

我要買！

快出！

繼續寫畫這本書。

　　一直以來，「背包客」這個稱謂總讓人覺得帥氣，「如何成為一個背包客？」「背包裡裝了什麼？」「哪些多餘的東西會讓你半路想扔掉？」「旅途中要注意什麼？」，這些都是我常常被問到的問題，與其讓大家花很多時間爬文找答案，我希望這本書能讓大家有「先看這本就對了！」的感覺，同時也在書中附加交通、住宿等實戰經驗，我的應對方式不一定是最正確的，但希望這些參考資料能讓大家多些警覺、少些意外、快樂旅行、平安回家。

　　其實自助旅行並不如想像中浪漫，特別是所有的裝備都要自己扛，所以我對背包裡裝的東西「克克計較」，而且會用清單詳列品牌體積重量進行比較，在這方面，我是個偏執狂；

食言而肥，請小心！

敬(警)告某屆奇怪的三年仁班，
你們一直叫我出的書，
已經出了，
還不快點
去買，不要以為畢業就沒事！

學生叫你出，
你就出，你是
鸚鵡嗎？

III

不過，比起很多戶外活動專家，我對戶外用品的認識不多，並不專業，我的資訊大部份是來自幾位熱愛登山旅行的友人推薦，我不迷信名牌，只考慮符合自己需求、且能力負擔得起的東西，只要是適合自己的，就是最好的，太執著於追逐裝備，不是什麼值得鼓勵的事，也不符合背包客精神，每一次旅行結束，回來後我都會清洗養護所有的裝備，因為如果好好愛惜與保養，每樣物品都可以用很久，每一次檢視修整完畢，我會把所有的東西重新裝回背包，當下一次假期來臨，隨時都可以出發，所以我常常說自己出發前一天才打包，真的一點也不浮誇。

在這個只要用滑鼠輕輕一點，就沒有什麼地方到不了的時代，為什麼要旅行？我想，是因為那些所到之處的光影、聲音、氣味與人情善意，不是坐在電腦螢幕前點擊圖片、影片，就能碰觸感受得到，唯有親身體驗的一切，才是有血有肉的「真實」，一開始，我想把這本書畫得像一本型錄，我畫得很慢且講究細節，但畫久了，我感受到這些裝備對我的意義超乎物質形體，每個物品背後

都有一段在旅途中相互陪伴的故事,這本書不會只是單純的工具書,而是記錄我如何成為一個獨立自主的背包客的過程。

　　疫情期間沒有出門當背包客,待在台灣的生活其常非常舒適,然而,安逸的生活容易將人豢養得失去勇氣、失去改變的能力,寫畫這本書的過程,讓我可以製造一些想像與期待,我想很快地,我又可以出發了,也希望未來的自己,能秉持背包客的精神,繼續在旅行的路上學習,莫忘初衷。

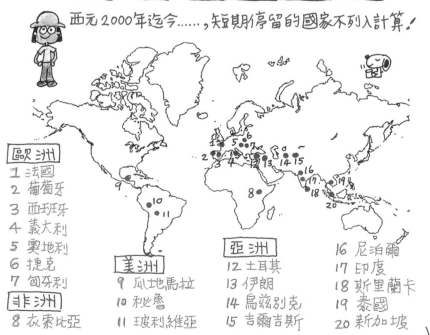

西元2000年迄今……,短期停留的國家不列入計算!

歐洲
1 法國
2 葡萄牙
3 西班牙
4 義大利
5 奧地利
6 捷克
7 匈牙利

非洲
8 衣索比亞

美洲
9 瓜地馬拉
10 秘魯
11 玻利維亞

亞洲
12 土耳其
13 伊朗
14 烏茲別克
15 吉爾吉斯

16 尼泊爾
17 印度
18 斯里蘭卡
19 泰國
20 新加坡

V

目 次

01 忠實旅伴史小比

- 基本資料
 - 身高：22cm
 - 體重：143g
 - 個性：懶惰、愛幻想、喜歡吐槽主人
 - 穿搭風格：熱愛拉丁美洲民族風，喜歡混搭
 - ★ 帽子：購自秘魯庫斯附近的聖谷小鎮— Pisac 皮薩克，正面有 Peru 秘魯字樣，在庫斯科附近常看到彩虹旗，但那並非代表同志團體，而是源自古印加帝國的代表旗幟，當地印第安原住民的服飾常見到這種如彩虹般繽紛的色彩，像史小比的帽子一樣。
 - ★ 項圈：來自秘魯的的喀喀湖 Taquile 塔奎勒島，海拔超過4000公尺，這個島向來以男性編織傳統著名，這條純手工編織的帶子原本是幸運繩。
 - ★ 名牌：金屬製，正面有 Snoopy 圖案及文字的淺浮雕，來自日本環球影城，是中山女高的小姊姊們去日本參訪時，買回來送史小比的。
 - ★ 背包：來自秘魯中部山區 Ayacucho 阿亞庫喬.
2 （1824年，阿亞庫喬發生戰役，結束西班牙殖民）

史小比是我的旅伴兼吉祥物，地位重要，所以我不曾把它放進託運行李，而是親自帶它登機，形影不離！

它看似不起眼，但閱歷豐富，已經去過二十幾個國家，足跡遍及歐、亞、非、美各洲。

很多讀者和學生都認識史小比，它的粉絲人數可能超過我。

它雖然皮膚白皙，但每次旅行回來，通常會變成灰色。

精緻刺繡

可能有人會覺得帶它出門佔空間且沒有用處，但它對我而言，就像史努比卡通裡奈勒斯的藍色毛毯一樣，在旅行中獲得暫時的安心感。　3

史小比的帽子放大版，
安地斯山氣候寒冷，所以
當地人都會戴這種
護耳帽禦寒，許
多觀光客也
都會入手
一頂。

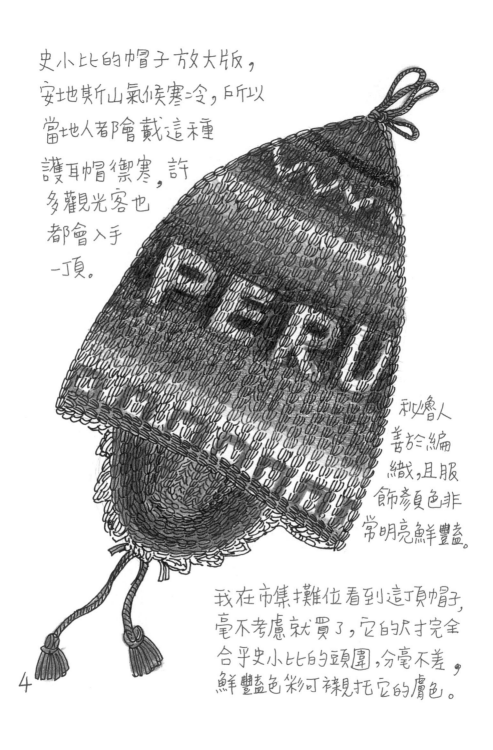

秘魯人
善於編
織，且服
飾彥色非
常明亮鮮豔。

我在市集攤位看到這頂帽子，
毫不考慮就買了，它的尺寸完全
合乎史小比的頭圍，分毫不差。
鮮豔色彩可襯托它的膚色。

4

02 大背包

● 品牌規格：OSPREY/Sojurn，容量60升，25英吋，
　　　　　　空包3.85 Kg
● 入手年代： 2014年，購於北市中山北路登山用品店

其實我當了很久的「偽背包客」之後，才入手背包，
剛開始旅行時，我用的是一個很小的登機箱，
那是念研究所時買的，它陪我四處做田野調查，
完成論文，畢業之後，它又陪我飛過更大片海洋，
四處旅行，有沒有背包不重要，背包客的精神
最重要！ 2014年，小登機箱的拉鍊有點故障，
我才興起了買背包的念頭。

我一開始就鎖定購買「拖背」兩用包，因為我
的旅行習性是喜歡在定點城市久待，所以不
一定需要常常將背包上肩，我需要「拖」的功能，
讓我在現代化都市的機場、車站、旅館輕
鬆優雅地拖行，我也需要「背」的功能，在
路面坑洞遍布、沒有電梯、常常要爬樓梯的
開發中國家，用背的絕對比較輕鬆，幾乎
不用考慮太多，「拖背兩用包」就是我的菜。5

2014年前往玻利維亞的的喀喀湖太陽島時，面對無止境的階梯，讓人直覺可能爬完就會升天，我親眼看到一位觀光客狼狽地把行李箱扛在肩上，我輕鬆地拉出背包的背帶，將背包背起來，那時覺得真的買對了！

▼服役16年,光榮退休的小登機箱。

27cm　32 cm
49cm
UNICORN

再見了,朋友！

Bye！
¡Adiós！

「好背包帶你上天堂,爛背包帶你下地獄」,選一個適合自己身材的背包非常重要,一定要去門市親自試背,且不可空包試背,要丟沙包或啞鈴模擬真實情況的重量,並試著調整背帶,讓背包與身體完全服貼。

OSPREY
減壓腰帶

背包若有良好的負重系統設計,
6　則可將重量分散到肩,背及腰部。

在擺地攤？ 不是！ 好亂！

有些人會將登山背包拿來當作自助旅行包，似乎也是可以，不過自助旅行包和登山背包的設計有小小的不同，登山背包為直立式設計，開口通常位於背包的最上方，如果要找東西，得從最上方慢慢掏，有的登山背包會貼心地在下方設計其他開口，但這對我而言，仍屬不便，故我特別挑選開口像一般行李箱那樣U字形全開式設計的背包，只要拉開拉鍊，所有物品一目了然，我不想像有的背包客在旅館裡掏出背包內的東西，攤放在床上、地上，簡直像在擺地攤。也暫時無法放回背包，因為隨時都要用。

旅行中也要保持整齊！

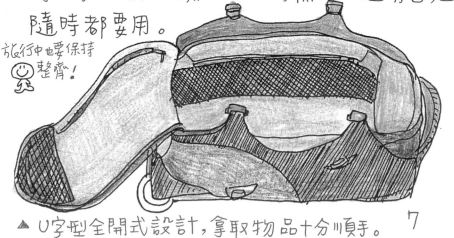

▲ U字型全開式設計，拿取物品十分順手。　7

背包的大小通常是用公升
數做為計量單位,一般女生
通常會選擇45~50升的
背包,但其實我是力氣大的
女生,不但孔武有力且吃苦
耐勞 (限旅行時……),
所以我買了60升的背包,
背包沒裝滿時,可利用
背包上的綁帶將背
包束緊,這樣體積
看起來不會那麼
龐大,這個背包的
頂部和底部都有
提把,直提、橫提
皆可。

没有背包,也可以當背包客
背包是一種精神,而不是
物質
形象!
高興就
好!

▲橫提　　▲直提

8

正面圖片

背負系統堪稱背包的靈魂,最擔心搭乘交通工具(例如:飛機)時託運行李勾到其他東西而損壞,每次站在機場的行李轉盤前,都可以看到每個背包客都把背帶收整得漂亮俐落,感覺大家都是有練過;這個背包的背面有一塊背布及拉鍊,可以將背負系統完全收納並包覆起來,避免背帶勾纏其他物品而損壞,且不管是收起或拉出,都可10秒完成。

不過,這個拖背兩用包的缺點是比一般背包重,因為它增加了輪子的重量,此背包的輪子號稱直排輪等級,很堅固。9

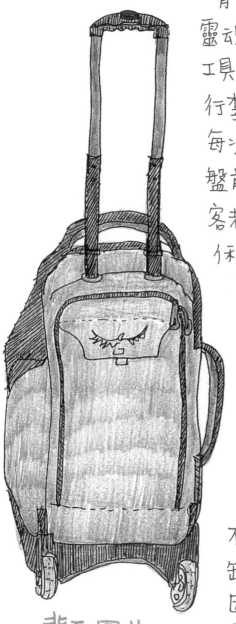

背面圖片

儘管背包通常設計了良好的背負系統，但若真想減輕負擔，也得注意打包技巧。

1° 較重的東西儘量靠近背部中間處：因為不論是裡輕外重或頭重腳輕，會導致重心不穩而容易跌倒；而重的東西若放太下面，也會使重心下沉，行走費力。

2° 常用的東西儘量放在上方：像旅遊書、餐具、雨具……，這種常用或需要時必須迅速拿取的東西，放在背包上方才方便。

3° 注意左右平衡：物品擺放重量要注意左右平均，否則重心不穩，容易跌倒，也會導致肩頸痠痛，甚至受傷。

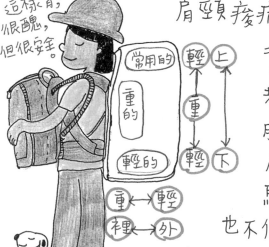

這樣背，很醜，但很安全

常用的　輕　上
重的
輕的　　輕　下
重 → 輕
裡 → 外

背包客移動時，常常都是背後背著大背包，胸前則半背半抱著小背包，像烏龜一樣馱著厚重的殼，一點也不優雅，有一種「子母包」的設計是在大包上以拉鍊固定附掛另一個小包，需要時可拆開、分開使用，也是不錯的選擇。

10

03 背包套

- 品牌規格：CERROTORRE，不太清楚是適合容量
 幾升的背包，整個展開約85×40×35cm，
 摺疊收納後可塞入它本身附的8×20cm
 小口袋。

- 入手年代：2004年，友人轉贈

我是二手資源
回收中心

印象中似乎是朋友買了但不合用，而我向來扮演
二手物資回收中心的形象，所以轉送給我，但
那時我並沒有背包，他為什麼要
送給我？而我收下來做什麼？我
一直到2014年買了背包後才拿出來用。

摺疊收納
放進小口
袋。

⚠ 我的背包套比起一般背包套
多了一塊背布和拉鍊，除了
可當防雨罩，亦可完全封閉成行李託運袋。

⚠ 一般常見的背包套
只是用鬆緊帶套住
表面防雨。

然而，不巧我的背包是屬於略寬的樣式，這個背包套雖勉強可裝下我的背包，但是如果我把背包擠爆，寬度增加，拉鍊就拉不上了，所以我仍在考慮是否要換個背包套。

其實，我不帶背包套也沒差，因為使用頻率真的滿低的，一般登山客在山林中行走，遇雨時因找不到遮蔽處，故仍須在雨中前行，但自助旅行者通常可找到屋簷躲雨，因此我幾乎很少在下雨時背著背包在外行走，所以我好像不用背包套也沒關係。

有人說，在開發中國家旅行，行李常放置於巴士車頂，背包如果套上背包套，可以防塵防雨，似乎挺有道理的，但其實只要下雨了，隨車小弟通常會迅速將行李蓋上帆布，除非帆布漏水……，我遇過這種慘事，所以我寧可將背包內的衣物全部用塑膠袋包好防水，也不再信任背包套或帆布。

接好了！

(有練過)

▲從天而降的行李，是臂力大考驗！

O4 海關密碼鎖及鋼絲纜繩

● 品牌規格及入手年代

 ● SELLERY 海關密碼鎖：約 6.5 x 2.5 x 1.5 cm
 67 g，2017年購自住家附近的五金行

 ● Lewis N. Clark 海關密碼鎖：約 6.5 x 2.5
 x 1.5 cm，2018年購於網路

 ● 鋼絲纜繩：長約 122 cm，19 g，與 Lewis
 N. clark 密碼鎖同時購於網路。

行李上鎖，只能防君子不能防小人，只能求心安
而無法提供任何保證，但之前聽聞在中亞、
尼泊爾等地，發生過旅客行李物品失竊，
行李箱好端端的，但裡面的物品不翼而飛，
所以我決定還是上鎖好了，
畢竟不上鎖被偷的機率
可能比較高。

嗎…史小比！
你說，我把
鎖頭的鑰
匙放在台灣
還是在
行李箱
裡面？
(暈)

很久以前，我都是使用
那種五金行買來的古早型
的附鑰匙小鎖頭，但
某次發生鑰匙遺失的悲劇後，就改用密碼鎖 13

▼ SELLERY密碼鎖
變號桿扣住洞口，
表示呈上鎖狀態

▼ Lewis N. Clark 密碼鎖
變號桿從洞口拉出，
表示呈解鎖狀態。

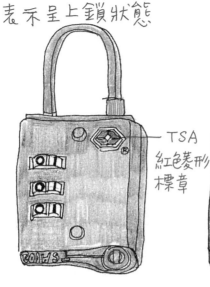

TSA
紅色菱形
標章

密碼最怕忘記，
這個鎖只有旅行
時會用，所以我
每次旅行回來，
都會將變號桿拉
出，呈解鎖狀態，
下次出門再設定新
密碼。

TSA是美國運輸安全局（U.S. Transportation Security Administration)的縮寫，美國歷經恐怖攻擊，所以對旅客入境檢查很嚴格，會將入境美國的行李打開檢查，如果你用的是經過TSA認證的密碼鎖，安檢人員手上會有一份開鎖鑰匙，將你的行李開箱檢查，如果你用的不是TSA認證的海關鎖，那鎖頭可能會被破壞檢查，話雖如此，但幾次過境美國的經驗，美國海關已剪壞了我三把鎖，所以我都會多帶一個備用。

除了密碼鎖，我還會帶鋼絲纜繩，在歐洲搭火車時，行李架通常在車廂頭尾或中間，和自己的座位有一段距離，我已經不止一次聽過在歐洲火車上行李失竊的故事了，小偷常見的犯罪手法是先上車觀察，等旅客將行李放到行李架上，找到座位後放鬆警戒，小偷會算準時間，在列車起步前的短暫幾秒鐘偷走行李，然後跳下列車，就算旅客發現，也來不及追了，只能眼睜睜地看著月台遠去，然後愈縮愈小，最後消失；只好在下車後去購買換洗衣物，遊興大減。

聽過類似的故事之後，不管是坐火車，或在車站機場等待中轉，我通常會將行李用鋼絲纜繩及密碼鎖固定在行李架或車站機場的座椅，才會放心坐在椅子上補眠，我帶鋼絲纜繩已經算很低調客氣了，很多背包客都是帶很粗很堅固的腳踏車鎖或鐵鍊（有去過印度的人應該會心一笑！），另外，自備密碼鎖也可以把Hostel的行李櫃上鎖。15

▲ 用鋼絲纜繩將行李綁在行李架上,增加小偷想偷行李的困難度。

▲ 大小背包可用一條鋼絲纜繩穿過提把,然後串在一起,再綁在椅子等不可移動的設施上。

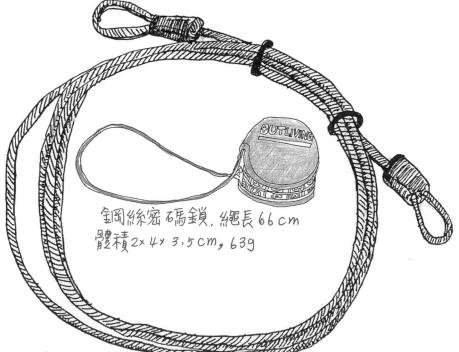

鋼絲密碼鎖,繩長66cm
體積2x4x3.5cm,63g

▲ 這是新買的鋼絲纜繩,中間畫的那個是不小心
16　遺失的鋼絲密碼鎖,我看網路圖片畫的。

05 魔鬼氈黏扣帶及行李綁帶

- 品牌規格及入手年代
 - 魔鬼氈黏扣帶:黑色細長,61×2.5cm,入手年代不詳,購自住家附近的五金行。
 - 行李綁帶:Travel season,200×5cm,螢光綠色,2016年購於網路.

曾經在網路看過一部關於機場人員如何搬運行李的畫面,利索的丟摔扔滑動作,表演動作堪比印度人 甩飛餅,讓我從此不再期待自己的行李會被溫柔對待,只要行李不要解體就好,我也親眼在機場的行李轉盤上看到其他旅客的行李,在散架之後,被人用繩索胡亂捆綁,場面十分悲劇,因此,

(被重摔,頭暈)

行李綁帶顏色鮮豔,
可一眼看出是我的。

是行李轉盤!
 大家的行李箱
 幾乎全是黑色!

是迴轉壽司嗎?
 都有包海苔! 17

我會未雨綢繆地用行李綁帶將大背包綁緊，一是避免託運過程背包因被重摔而破裂，至少有行李綁帶先擋著，使物品不致於四處散落，二是因為機場行李轉盤上的行李多為黑，我的大背包也是黑色，提領行李時較難一眼確認，所以我會綁上顏色鮮豔的行李綁帶。

魔鬼氈黏扣帶！

以前我都用保險公司送的行李綁帶，桃紅色的，但那條在遊法國時，留給龍龍當玩具，他用行李綁帶拖著籃子，在森林中奔跑，我回台灣後，又上網買一條新的，刻意選了螢光綠色。

在開發中國家旅行時，因為很多地方治安欠佳，所以坐長途巴士時，最擔心自己打瞌睡時，自己的小背包會不翼而飛，所以我會用魔鬼氈黏扣帶將小背包和自己的手臂或小腿

18 扣在一起，如果有人企圖拿走小背包，我會立刻發現。

06 行李吊牌

● 品牌規格及購入年代
　● 米色行李吊牌：10×7.5cm，12g，2001年購於
　　　　中部某小鎮上的文具店
　● 藍色行李吊牌：10×7cm，8g，購入年代地點不詳

儘管有人說，在行李上繫行李吊牌，有洩露個資之
虞，但這關係到行李遺失時，航空公司要如何協
助尋回，所以我還是會留下個人資訊。記得有一
次，我要出發去中亞，但行李條上居然被航空公司
地勤標示目的地為非洲某國家，又一次，我人抵達
秘魯，但行李還在其他國家機場流浪，還有一
次從土耳其飛回台灣，行李晚了一週才到，我不敢
說行李吊牌有發揮作用，但這跟平安符一樣，
有戴有保佑。

有件行李吊牌的往事讓我永生難忘，記得和
fish去土耳其時，我早她一個月出發，一個月後我
去機場接她，她因為改了好幾次內陸航班，
所以行李沒跟上班機，我問她：「我有提醒
你要準備行李吊牌，你有準備吧？」，她聽了
立刻回答：「有！我有準備！」，隨即掏出放19

▼行李吊牌務必要堅固,不易脫落,故我從不使用航空公司給的行李標籤紙,且會另外將吊牌加上堅固扣環。

D型登山扣環
(有鎖環)

ADD: □□□□ □□□□
2, □□□ Dist, Taipei
City□□□, TAIWN R.O.C
NAME: CHANG PEI-YU
TEL: +886 ○○○○○○
+886
peiyukiwi○○○○

Fish
真幽默!

在身上的行李吊牌,我當場傻眼,行李吊牌不繫在行李上,放在身上做什麼?

行李吊牌上要放哪些訊息?通常我會寫上:

▼備用吊牌

Chang Pei-Yu

Tel: +886 xxx xxxxxx
+886 xxx xxxxxx
E-mail: peiyukiwi@xxxxx
Taiwan R.O.C

▲回程若有啟用備用大型購物袋這個備用行李吊牌也可派上用場。

1° 英文姓名
(和護照相同)

2° 電話 (要加上國碼)

3° E-mail (我不寫住家地址,而是寫E-mail,因為曾有人因為行李吊牌寫住家地址,而給小偷闖空門的機會)。

4° 除此之外,我還會寫上大大的 **Taiwan R.O.C**

建議行李箱內也要有個人身份識別文件,所以我會多準備一個,放在背包內部的網袋中。

07 電子行李秤

● 品牌規格：Lifetrons 數位行李電子秤, 85g,
　　　　　12.5 × 3.8 × 1.8 cm, 最多可測量高達
　　　　　50 kg 的重量。
● 入手年代： 2010年, 購於新光三越台北信義店
　　　　　的 Fnac 法雅客書店 (那天我原本是
　　　　　要去買書, 但不知為何最後買了電子秤?)

我是一個測量控, 出門旅行時很注重定位與
測量, 對於裝在旅包裡的物品重量, 甚至是
克克計較, 所以在購買旅行裝備時, 我會比
較重量 (體積也會考慮再三), 購買之後會一一
秤重並做記錄, 做為下次再購買時的參考
標準, 因為我不希望自己的背包愈來愈重, 最
好下次比這次輕, 愈來愈輕, 如果有一天, 我
可以斷捨離而成為一個只要一個小背包就
可以出門的極簡旅人, 那當然是最好, 但我
知道我離那一天還很遙遠, 因為我在某些
生活習慣方面太過偏執, 追求某些「儀式感」,
無法放棄某些在別人眼中視為無用之物, 21
然而, 有時, 旅行中的心情要靠它們撫慰。

自助旅行者 不像跟團的旅客,他們出門有遊覽車可以坐,甚至行李有人代勞直送旅館房間,而我得背著背包迷路、找路,每一克的重量都是實實在在壓在自己的肩上,或許也因為如此,所以每一次的旅程都會在心上烙印下清楚的痕跡而難以忘懷。

通常出國門時,我的背包重量大約是12-13公斤,但若在旅途中購物,重量會往上加,最高記錄是25公斤,每家航空對行李重量的規定不同,若超重可能會被罰錢,所以我攜帶電子秤把關,22至今沒有被罰款的記錄,因為我算很節制。

▼ 裝電子秤的收納袋,久久不用時,我會將電池取下,才把電子秤放入袋子。

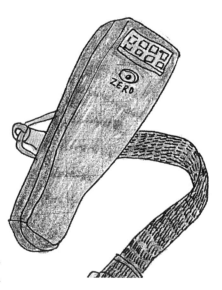

08 雙肩小背包

- 品牌規格：Fjällräven 北歐瑞典 小狐狸，型號 F23530 Kånken Maxi，42×32×(12+7)cm，容量 18+9公升，重量500g
- 入手年代：2014年，購於台大附近的戶外用品店。

書寫這個小狐狸雙肩背包之前，我覺得應該緬懷一下之前那個服役20年的舊背包，舊背包也是在念研究所時購入，陪我去做田野調查，寫論文，畢業後出國旅行，買它的時候完全沒概念，它並非針對戶外活動而設計，所以欠缺良好的負重系統，背重物的話只會愈背愈累，我也不知道自己為什麼要一直背著它去旅行，也許我是不想放棄戰友吧！

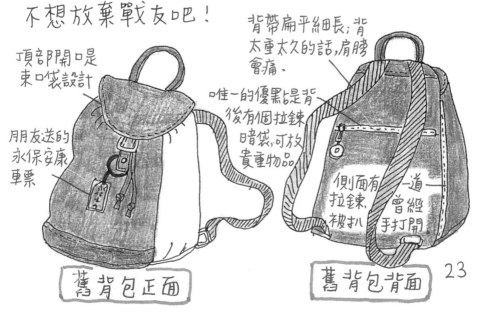

頂部開口是束口袋設計

朋友送的永保安康車票

背帶扁平細長，背太重太久的話，肩膀會痛。

唯一的優點是背後有個拉鍊暗袋，可放貴重物品

側面有一道拉鍊，被扣曾經手打開

舊背包正面

舊背包背面

23

是,你不在!

長髮編成辮子

背瓦盆回台灣這種行為真的匪夷所思。

（最後,放在台灣家中陽台種花）

大瓦盆

我不在?

2002年史小比尚未存在。這段他沒參與

背包中裝的是一個大瓦盆,尼泊爾巴克塔布特產優格 jujudha(發音近似"啾啾抖")優格是用瓦盆裝的(不必回收)我們每天都要買上一盆清腸胃,後來我決定背一個瓦盆回台灣,旅伴及嚮導都不可置信。

為了畫這個舊背包,我特地去翻找以前的日記及相片,還好正面及背面都有圖片可以參考,當時身邊友人都叫我換背包,連印度人都對我說:「你這個背包不好!」,想到我還用這個背包背大瓦盆的往事,看到眾多有拍到背包的旅館房間照片,我不知道為何自助旅行時的自己,要弄得像難民?是要證明自己也能吃苦嗎? 不解!

舊背包壞了之後,我開始物色新背包,心中有設定一些條件,除了要拿來做為上機時的手提行李之外,也必須做為搭長途巴士時的隨身背包,一般背包客通常是購買15升左右的雙肩小背包,但我心目中的理想容量必須大一點,因為我常24去開發中國家,常常搭當地的長途巴士,

在開發中國家,行李通常是被放置於巴士車頂,我身為外國人,十分引人注意,所以很容易成為竊賊的目標,每一次搭長途巴士,我都會抱持著:「也許這一次行李就不見了」的心態,所以我設定我的雙肩小背包必須裝進以下物品:

1° 應付巴士車程所需的東西
　　例:食物、水、保暖衣物。

2° 絕對不可以弄丟的東西
　　例:史小比和日記。

3° 如果遺失了,要繼續旅行會很麻煩的東西:3C用品及充電器材、錢和證件、部份文具。

照這樣的需求,我需要25升左右的雙肩背包,仔細考慮後,我買了這個小狐狸包。

▼貴重物品可放入夾層.

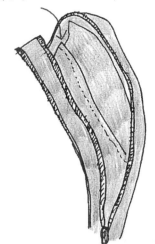

全開口長拉鍊設計,可完全敞開,方便找東西。

繫上迷你手電筒及高音哨,以備不時之需。

前方小口袋,我通常是放防晒油、衛生紙、防蚊液,以及坐夜車必備的頭燈。

25

▼ 小狐狸包的另外兩個型號: kånken mini 和 kånken classic 的肩帶較細,須另外購買減壓肩帶,但這款的肩帶本身已有減壓設計

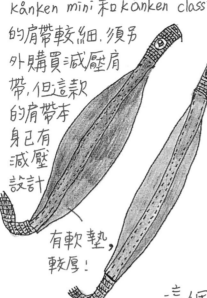

有軟墊,較厚!

這個背包的內部空間並沒有做分隔設計,不過因為我很擅長用夾鏈袋收納物品,所以沒關係,反而太多分隔設計對我而言是空間浪費,唯一的缺點是沒有側袋可以放水壺和雨傘,不過,新款有加側袋了。

這個背包是可擴充的,靠近背部的地方有一圈拉鍊,將拉鍊拉開可再擴充9升的容量,並有加一層增加舒適感的泡棉,這個可擴充夾層是設計用來放筆電的,但我很少帶筆電去旅行,所以我通常是放入貴重物品,因為可以緊貼背部,又可拉上雙層拉鍊,較有安全感。基於視線無法顧及後背包,為了預防

▼ 使用D型登山扣環(無鎖環)扣住雙向拉鍊,我不用鎖頭,因為解開頗麻煩。

扒手打開後背包,我購買時會注意 拉鍊是否為双向? 拉鍊頭是否有穿孔,才能用扣環扣住。

26

行李小叮嚀：

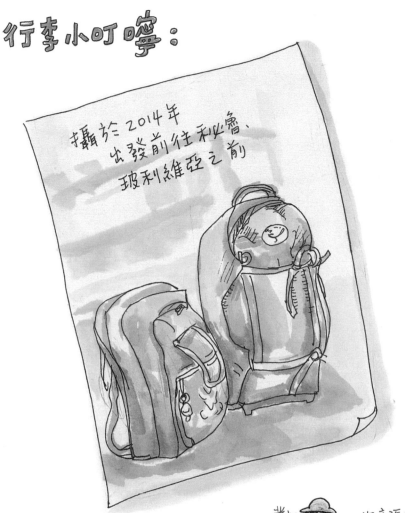

攝於 2014 年
出發前往秘魯、
玻利維亞之前

對！看照片畫的喔！ 你這張用水彩畫的！

① 要投保行李遺失及延誤險（關金建字：旅遊不便險），真的發生狀況時，不無小補。

② 上機前要將行李拍照並丈量尺寸，當行李遺失時地勤問你行李特徵及行李，可直接秀出照片（其實，我可以拿出手繪圖，哈哈！）

③ 轉機或改航班時，可向地勤確認行李是否跟上。

27

旅行小故事 之一：尼泊爾挑夫

軟墊

頭部有一條帶子固定 Doko

頭帶的功能是減輕頸荷，我有買一條頭帶回台灣，但我不知我買這個要做什麼，現在它在我家是用來綁窗簾，每次看到都會想起尼泊爾挑夫的辛苦。

Doko 洞口 ←

背部或頭部有時會加一層軟墊減緩不適。

有件事一直縈繞在我心頭，尼泊爾是一個以登山健行活動吸引觀光客的國度，在尼泊爾的登山小徑上可以看到來自各國的登山客背著負重系統設計良好的背包，穿著Gore-tex外套，而山路最常見的風景是當地人用 Doko，一種竹編的圓錐形籃子運送農作物、柴薪、家禽家畜，甚至是老人小孩或者病患，在這個以山地為主的國家，缺乏鋪面良好的道路，doko是最常用來搬運重物的工具；而為觀

光客搬運登山物資 (例:帳棚、睡袋、食物、水)
的 Porter (挑夫,或稱搬運工),也是常見的行業。
記得在尼泊爾爬山的某一晚,逼近零度的低溫
凍得我無法入眠,頭隱隱作痛,我分不清是
因寒冷而頭痛?還是因為高山症?山區缺乏電力,
四周一片漆黑,我披著毛毯,憑著殘留的印象
摸黑到山屋廚房看看是否能弄點熱水喝,然而,
推門的瞬間,腳卻碰到東西,用手電筒一照,
才發現廚房的地面躺滿了人,嚇得我立刻為自己
的驚擾舉動道歉,後來我才知道他們全是挑夫,
山屋的房間是給登山客住的,而挑夫沒有住房預
算,所以他們只能在廚房或儲藏室冰冷的
地板上過夜,我至今仍無法忘記當天晚上心
中的震撼,下山之後,也持續關注挑夫權益議題。29

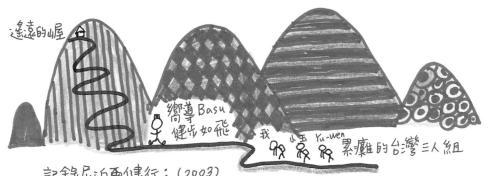

遙遠的崛合

嚮導Basu
健步如飛

我　小玉 Yu-wen

累癱的台灣三人組

記錄尼泊爾健行：(2003)

儘管油菜花田很美麗,山景很迷人,但山屋卻很遙遠,好像一輩子也都走不到,千里之行始於足下,想當背包客,體力一定要好!否則,你看不到風景,只會低頭看到別人的腳。

如果僱用挑夫,最好注意以下事項：

1° 透過一間有責任感的旅行社預約挑夫

有責任感的旅行社會給予挑夫合理的報酬,並會讓挑夫背負合理的重量。預約時可先確認挑夫薪水、小費、背負重量等細節。

2° 預約行程時,可詢問旅行社是否有替挑夫辦理保險或提供醫療服務,以及是否有替挑夫提供裝備(例如:手套、保暖衣物、鞋子等),記得在山徑上,看到登山客們都穿著機能性衣褲,背著重物的挑夫卻只穿著薄棉衫、破鞋,特別是有些挑夫都只

3° 是十多歲的孩子,我心中覺得罪惡且難過。

＊可在網路查詢 KEEP (Kathmandu Environment Education Project)，他們有個 PCB 計畫 (Porters' Clothing Bank 挑夫服裝銀行)，可以捐贈金錢、衣物給機構，並了解挑夫需要什麼裝備，也可透過管道為挑夫租借衣物等裝備。KEEP 多年來致力於促進挑夫的福利及技能培訓。

3° <u>如果可以的話，請把小費直接付給挑夫！</u>
挑夫通常不諳英語，如果遇到無良嚮導，有可能苛扣小費。挑夫的薪水微薄，小費是他們的重要收入來源，付小費時請不要亂殺價。

4° <u>女性登山客可以僱用女性挑夫，這是可能的！</u>
女性登山客和男性嚮導 挑夫一起登山，有時不太方便，且某些糟糕經歷流傳已久，例如：來自嚮導或挑夫一路上鍥而不捨的「追求示愛」，為了避免美好的登山夢想變成一部恐怖片，建議 女性 登山客可僱用女性嚮導及挑夫。(只是建議，並非一定會發生)

＊3 Sister Adventure Trekking 三姐妹公司在尼泊爾深耕已久，培訓當地女性成為獨當一面的嚮導及挑夫。

＊有關一位美國年輕人在尼泊爾體驗挑夫生活之紀錄片 The Porter: the Untold story at Everest (2020)

請關心他們身上的重量！

嚴肅

31

09 多功能臀(腰)包

- 品牌規格：Fjällräven 北歐瑞典小狐狸牌，因已停產，故無法確認容量為多少公升？298g
- 入手年代：2008年，購於台大附近的戶外用品店。

大背包和雙肩小背包主要用於長途的移動使用，至於每日活動，我使用的是多功能的臀(腰)包，它可一物多用，既可做為腰包、臀包，且腰帶可以拉長做為肩帶使用，變身為胸(腹)掛包或側背包，優點也很多：

1° 臀(腰)包緊繫在腰間，可空出雙手做事，且不容易晃動，行動自由。

2° 重量可以有效釋放在腰臀部位，減少肩膀負荷的重量，我最常拿來做為腰包使用，登山健行時，我會挪至後方當成臀包使用。

3° 市面上的多功能臀(腰)包種類繁多，但我刻意挑選這款較薄的布料，若斜背做為胸

我覺得你很像在寫業配文！

可是，這個包已經停產了。

32 (腹)掛包時，比較沒有壓迫感。

腰包 (最常採用)

安全，找東西方便，
不過上廁所時須
解下，有點不方便，
且看起來有點醜。

胸掛包

安全、找東西也方便，
但易遮蔽視線，
而忽略腳下地面
是否有障礙物？

側背包

左右負重不平均，
背久了易造成肩
頸傷害，且若沒
有斜背，易遭受飛
車搶去。

臀包

爬山上坡時，背包
在後方，較不易卡住
前方的石頭，下坡
時，我會習慣將腰
包挪到後方當臀包，
比較不會重心下況。

「一日之所需，此包斯為備」，
針對一日的活動所需，我會放進這些東西：

• 容量較大的主袋：一盒24色的水性色鉛筆、日記本、
　　　雨傘、文具、一本旅遊書、手機、小相機、ipad。

• 容量較小的前袋：防曬油、防蚊液、濕紙巾
　　　捲尺、餐具(筷子)、耳機等零碎小物品。

• 左右側網袋：分別放水壺及捲起的帽子。

另外，會在拉鍊孔上繫上指南針、哨子及迷你手電筒。33

包包上的"G-1000"是指Fjällraven自行研發的耐
磨透氣布料，若使用這個品牌的Greenland Wax
專用蠟進行上蠟處理，可防潑水。

☹ 這兩個小洞是在秘魯看煙火時被燒破的

單綠色適合戶外
活動！

溫度計與指南針

迷你手電筒

FJÄLL
RAVEN

G-1000

高音哨

布料名稱

儘管我自認非常小心，但魔高一尺、道高一丈，扒手
高超的技術是無法想像的，某次我和fish一起
去秘魯，在的的喀喀湖旁的Puno普諾逛早市，
逛得正開心時，路邊坐了兩個年輕人，將不明液
體往我背後潑灑，我因為專心看商品，且身上
穿的是Gore-Tex防水外套，故沒有察覺，那兩人向
34 fish比了個手勢，意思是：「看！你旅伴身上被潑

東西了!」站在我後方的fish看了我一眼,在我肩頭下方看到一小片水漬,但生性豁達的fish覺得沒關係,反正秘魯很乾燥,一下子就乾了,且Peiyu穿的是Gore-Tex防水外套,不用擔心……」,那兩人看fish完全沒反應,又再比手勢要她提醒我,並拿出衛生紙要fish幫我擦乾淨,fish急欲擺脫那兩人的「好意」,於是拍了我的肩膀提醒我,我上半身略向後轉和fish講話並斜眼瞄自己的肩頭,想看清楚水漬,在短短幾秒鐘內,我卻感覺到自身的腰包出現細微的動靜,我立刻警覺地護

住腰包,發現拉鍊已經被打開了,我面前站著一個長相看似無害、梳長髮辮,身穿傳統服飾的當地婦女,她露出一抹意味深長的微笑,然後若無其事地走開,我直覺她是小偷,是那兩個年輕人的同夥,但我沒證據。

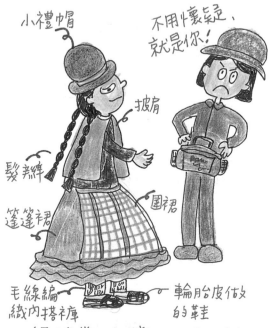

小禮帽

不用懷疑、就是你!

披肩

髮辮

篷篷裙

圍裙

毛線編織內搭褲

輪胎皮做的鞋

(秘魯當地印第安婦女典型穿著)

35

那些我知道的偷扒搶騙．

1° 在中南美洲，常見竊盜集團，他們有
著絕佳默契，配合得天衣無縫，通常
是集體行動，一位往觀光客身上
抹冰淇淋或蕃茄醬，一位假意提
醒你或要幫你擦拭清理，趁你忙亂時，
他偷走財物，且立即交給其他接應的同夥，
把財物帶離現場，等你發現時，東西和人
都已消失得無影無蹤。

穿得花花
綠綠
的
吉普賽人

2° 在土耳其、歐洲都碰過吉普賽人
（或稱羅姆人），他們起源於印度
北部，四處流浪，常與「偷竊」畫上
等號，他們會把花束、幸運繩強
塞入你手中、拉扯你的包包或衣服，要你付錢
買花或幸運繩，或趁機偷走財物。

我是不認
得路的白癡
觀光客！

3° 在觀光區常看到有人找觀光客填
問卷或拿地圖問路（問觀光客路，
36 這件事實在太奇怪了！），他們可能是

小偷騙子,趁你一頭熱地幫忙填問卷或研究地圖時,偷走你的財物。

危險動作
請勿模仿!

手機放這麼明顯,非常危險!

4° 在台灣,上速食店或餐廳時,我們都很習慣將包包放在旁邊的空位,或是把手機放在桌上,但在出國旅行時,這些都是危險動作,我曾聽聞過小偷靠到你桌前和你閒聊祝你旅途愉快,然後你就掉手機、掉包包,旅途就愉快不起e來的例子。

5° 東南亞及南亞常見的嘟嘟車也要很小心,司機可能同時也是旅館或旅行社的掮客,他們

Tuk-Tuk

可能會騙你說你預約的旅館已經燒掉,然後把你帶到其他旅館,或者明明上車前已說好車資,但下車時,司機卻狡辯之前說好的是一個人的價錢、或行李還要另外加錢......,最好在搭車前白紙黑字全寫下來。

出身於詐騙之島
——台灣的我,出國還是會被騙!

唉!

37

6° 要特別小心那些路上對你臨檢的警察,不要以為有穿制服就是真的警察,他們會以查護照為理由,扣留護照然後勒索錢財,也可能說要檢查錢包,然後硬栽贓說你放了假鈔(但那可能是他趁亂放進去的)

制服沒買錯吧!

7° 小心東南亞與南亞的廟宇,通常廟宇是不收門票的(也有例外).若參觀見廟宇時,有人自告奮勇要幫你導覽,或為你的手腕繫繩祈福,千萬不要以為好運降臨,事實上這一切可能必須付出代價。

某次在斯里蘭卡廟宇被敲詐2000盧比,我未付全額,得到一條白繩及收據一張,上一次當,學一次乖。

8° 貪財之心不可有,千萬不要去撿地上的任何東西,某些壞人會故意把一疊厚鈔票.珠寶丟在地上,問是不是你掉的?千萬別因好奇去撿,或想據為己有,因為,當你撿起來

NO~

你掉的?

38

時,旁邊可能會有假警察衝出來指控你偷東西或持有假鈔、贓物……,大家都很會演!

有一次,有個騙子在我旁邊將一疊厚厚的美金砸在地上,問我:「你的嗎?」我說:「不是」,他又砸了一疊,我仍無動於衷,看了他似乎準備再偷砸一疊,我忍不住將手中的旅遊書扔到地上,再撿起,拍拍灰塵,淡然地說:「這才是我的!」,講完我自己都笑出來。

防人之心不可無

馬扁術破解,全身而退

給旅行時,因環境陌生,易失去判斷力的你!

1° 不讓任何人靠近你,遇有推擠或衣物被弄髒,就立刻離開現場,移往他處再清理。

2° 在餐廳要將包包放在兩腿之間,不管周圍發生任何事,不要太好奇,不管誰找你幫忙,要給你任何東西,都可以拒絕,不讓個人物品離開視線,口袋最好要有拉鍊,但錢少放口袋為佳

3° 準備護照影本及旅館名片,遇警察臨檢就給他看影本,說正本在旅館。

我很節制了

跟騙術有關的事,你居然可以寫四頁!

4° 絕對要小心在觀光區英文流利的人。

愈流利愈危險!　39

10 側背包

- 品牌規格：迪卡儂 Decathlon，超輕量摺疊登山健行側背包，展開尺寸 33 x 24 x 11 cm，摺疊後 13 x 10 x 7 cm，重量 120g，容量 15L
- 入手年代：2018年購方於迪卡儂新北中和店。

以前留長髮

Hang Ten
側背包
用很久

剛開始自助旅行時，我並沒有使用腰包做為一日活動專用包，而且使用一個 Hang Ten 買的便宜側背包，灰色的 Hang Ten 側背包在動輒幾十天的自助旅行行程中造成肩頸不少負擔，甚至疼痛，因此，那個側背包壞掉之後，我就改用腰包了；然而，2018年去瓜地馬拉遊學。因為每天都要帶 A4 筆記本、作業簿及 ipad 去上課，所以我特別購置新的側背包，當成書包使用，反正一日之中大部份的時間都在上課，不必顧慮肩頸痠痛問題，因為真正背的時間不多！但擔心中美洲治安不好會被飛車搶劫，所以我都是採取斜背方式。40 我從不執迷相信名牌，而是認為只要符合需求

適合於使用情境，就是好東西，許多戶外用品的價格都高不可攀，將運動或戶外活動塑造成昂貴的享受，我除了會接收朋友的二手用品之外，也常購買法國品牌Decathlon迪卡儂的商品，這個標榜高CP值的品牌的生產模式和IKEA宜家有許多相似之處，皆持擁有一套設計精妙的全球產業供應鏈，高度整合，從上游到下游，不論研發、設計、品牌、原料採購、生產、物流、銷售，都由企業一手控制，並兼具水平及垂直分工的優點及彈性，全球都是它的生產及採購基地，才能節省中間商費用，降低成本。

迪卡儂底下有多種自有品牌，這個側背包的品牌為Quechua，而Quechua為古印加帝國的國語，至今印第安地斯山的安人仍使用此語言。

不是業配啦！

DECATHLON 迪卡儂
Quechua

收納內之後很小一個！

ULTRA COMPACT
15L
m Quechua

11 環保購物袋

● 品牌規格：黑色，材質堅韌，展開後 57×27 cm，摺疊收納後僅 11×7 cm.

● 入手年代：購於無印良品台北新三光越店，購入年代忘了。

我向來有自備購物袋的習慣，旅行時也不例外，我大部份的旅行都是前往開發中國家，印象深刻的是，只要有人的地方，就有很多被丟棄的塑膠袋，在城市水溝或鄉野溪河漂流，或隨風四處飄飛，纏掛在樹木草叢間，連玻利維亞高山公路兩側的無人荒野也散落許多塑膠袋，初見時，我還以為是礦石，因為它們在陽光下閃光耀著白晃晃的光，車子駛近時，才發現是塑膠袋，旁邊還站著一臉無辜的羊駝……；這些國家消費工業帶來的生活日用品，也因為環境衛生不佳，使用一次性包裝材料，例如：塑膠袋，是快速方便能保障衛生的方法，但這些國家的

42 技術目前仍無力處理這麼龐大的廢棄

物，絕大部分的作法是全部先掃到同一處，然後再運到無人地帶掩埋或棄置，所以，這些國家城市的道路水溝（沒有加蓋）是大家扔

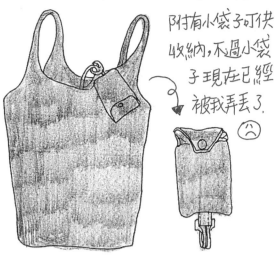

▼無印良品黑色環保購物袋

附有小袋子可供收納，不過小袋子現在已經被我弄丟了。😞

垃圾的地方，清潔隊員也把垃圾往裡頭掃，成了垃圾溝，而這些垃圾最後可能成為荒郊野外的垃圾山來源。

在衣索比亞，我極少在外面看到任何清潔箱，詢問當地人，他們都叫我丟在地上就好了，但我不敢，當地人說：「垃圾給我，我幫你……」，

怕！
擔心！
怕！
垃圾溝
受台灣教育長大，連一片紙屑都不敢丟在地上！

沒想到他接過我手中的垃圾，立即隨手丟到無蓋水溝去，看得我當場傻眼，懷疑自己是否應該入境隨俗？亂丟垃圾也是需要勇氣的。43

自備購物袋的優點

舉手之勞做環保！

1° 在國外旅行時,常常
被當成肥羊宰,買了東西
如果用透明塑膠袋裝著,
常被旁人問「買了什麼?多少
錢?」然後就告訴我「你買貴了」
久了實在很煩,乾脆自備黑色
環保袋,不讓你看到我買了什麼?

你怎麼
知道
?
(心情
差,想
殺人!)

你東西
買貴了!

破了! 咻~!

咻~!

2° 開發中國家的塑膠袋
可能因為成本很低吧!
通常非常薄,一用即破,
裝不了重物,乾脆自己帶
購物袋比較安心。

金害!

夜市撈金魚的
紙網都比它堅固

3° 住廉價旅館時,有時
枕頭品質不好,太扁平的
枕頭會害我睡不好,
或者去健行野營時

難道是豌豆公主?需要好枕頭

毛巾

衣物

裝土真

假枕頭

44

沒有枕頭也不怎麼舒服，這時我會將環保購物袋塞進衣物毛巾等，成為臨時性枕頭（我真的是聰明的Peiyu！）

4° 這個質地堅韌的購物袋，除了常常上市場買菜買水果之外，搭長途巴士時，它就成我的

有食物袋，不愁吃穿真好幸福！

（安心）

食物袋，我會裝入乾糧、水果和水，開發中國家的巴士通常會有小販隨機上車兜售食物，什麼都有賣，司機也默許他們到車上賣食物，畢竟工作難找，大家都需要一條生路，長途巴士也會停休息站讓大家用餐，但我通常只吃自己帶的食物，因為久坐容易腸胃不舒服，且我擔心亂吃會拉肚子，開發中國家的巴士99%沒有車上廁所，如果司機停車讓你去路邊解放，全車都朝向同一方向盯著你實在很窘……，想到此，我就會默默決定我吃自己帶的食物就好！只是， 45

每次當我從車窗邊掛勾吊著的食物袋摸出一根香蕉吃掉時,都覺得自己像一隻猴子。

同場加映:
旅行時最常吃的水果

1° 香蕉 其實,我以前不喜歡(其實是討厭)香蕉,因為外型、顏色、口感(沒有水份)都太奇怪了,所以我很少主動去買香蕉來吃,但香蕉是很普遍且便宜的水果,不論到哪裡都有它,且在衛生欠佳的國家,最好食用需剝皮的水果比較安全,當背包客多年,長久妥協之下,我已接受香蕉了,畢竟它是我旅途中的好友。

香蕉錯了嗎?
被歧視了!

2° 柳丁 柳丁酸甜多汁,價格通常也便宜。
如何用一根湯匙快速剝柳丁?不弄髒手!

用湯匙或瑞士刀在柳丁屁股戳一個洞!

湯匙從小洞插入柳丁皮,用湯匙的弧度可從縫隙快速剝除外皮!

46 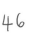 高中住宿,室友教的!

12 大型備用購物袋

● 品牌規格：生活工場, 藍色, 材質堅韌, 打開後 55 x 37 x 26 cm, 折疊後放入小口袋尺寸僅 22 x 15 x 5 cm。

● 入手年代：2002年購於南投草屯鎮生活工場。

有時候, 在旅行中會被某些東西打中, 陷入失心瘋, 亂買一通, 因此, 我通常會準備一個大型購物袋來裝戰利品, 雖然不一定每次都能派上用場, 但有備無患, 等到派上用場的那一刻, 就會覺得自己真的很聰明, 我心目中的理想大型購物袋, 必須具備以下條件：

1° 容量要大 → 才裝得下全部的戰利品。

2° 材質要堅韌、耐打耐摔不易破 → 因為背包客必須上山下海, 歷經無數交通工具考驗, 萬一途中購物袋破掉, 堪稱世界大悲劇, 不過, 如果途中購物袋破掉的話, 解決辦法非常簡單, 在開發中國家幾乎到處都可以看到一種容量超大、顏色花俏的尼龍袋, 當地人用它來裝生活用品、農產品……等任何東西, 47

大街小巷的五金雜貨行都有賣，帶回台灣可以用來裝棉被，如果好奇，可以上網google「搬家袋」三個字，大到真的可以搬家！

3° 必須附有拉鍊→才能託運上飛機，不然要肩扛手提上飛機，會太辛苦。

4° 要多準備一個行李吊牌→這個備用購物袋，如果需要託運時，可使用行李吊牌，應該沒有人會希望自己的戰利品在託運過程中遺失吧！

剛開始旅行時，像鄉下小老鼠進城逛大街，樣樣都想買，椅子、地毯、陶瓷器、鐵器，都可不辭辛勞扛回台灣，現在的我，購買慾愈來愈低，覺得「喜歡，不一定要擁有。」且我現在較少買裝飾性的紀念品，因為城市居家空間有限，擺放不了那麼多東西，且現在我注重實用性大於裝飾性，我喜歡烹飪，也認為食物是當地文化的重要面向之一，所以，我現在較傾向於購買食材、食器，回到台灣時，用印度的銅盤吃咖哩、飯後用秘魯滴漏壺沖咖啡。再配上法國南部買的咖啡杯……。

▼ 我的大型藍色備用購物袋

備用行李吊牌

收納後的體積很小

這個駱馬手提包目前是我從事台灣島內小旅行時專用。

第一次到祕魯時,當地的編織工藝實在太驚人了,
我買了很多編織品,例如:毛毯(大)、毛衣、毛帽、手套、
手指娃娃……,以致於就算啟用備用購物袋也不夠裝,
我只好再買一個有駱馬圖案的大手提袋來裝戰利品。49

旅行小故事之二：旅途中的紀念品

剛開始當背包客時，購物慾無窮，尤其是對精巧的小玩意兒缺乏抵抗力，第一次在中亞旅行時，停留在烏茲別克 Fergana 費爾干納的（2007年）旅店，那是灰撲撲、方方正正的蘇聯時代舊公寓的某一層樓，不像旅館，倒像是個「家」，1人10美元附早餐，公園附近有幾個老婆婆

不知為何中亞一直給我一種「舊」的感覺，即是是新的紀念品，也感覺舊。

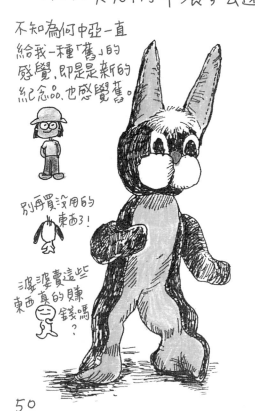

別再買沒用的東西了！

婆婆賣這些東西真的賺錢嗎？

擺攤賣手工布偶，做工相當精巧有質感，一個只賣600som（約台幣160元）。

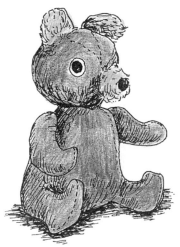

50

旅行中，
這隻驢子常演病人，重病那種！

旅行中，
我常用這隻狐狸播報氣象

Peiyu也會
畫寫實
風格.
真棒！

小孩子才做選擇，我和
旅伴買下攤位上大部分
的動物布偶，往後幾
十天的旅程，我每天拿
這些布偶玩角色扮演，
編話劇，自得其樂。51

(2003)

去了匈牙利，感受到這個國家的繽紛多彩，市場裡掛滿了成串的紅椒，那是他們用來製作 Paprika（紅椒粉）的原料，隨處可見手工刺繡品、彩繪娃娃．陶瓷玻璃製品，我買了二十幾個匈牙利娃娃造型的鑰匙圈送給前單位的同事，其中還包括五個磁鐵，至今仍在我家冰箱上，東西送出去之前，我全都畫在日記本上做紀念。

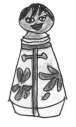

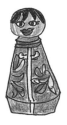

52

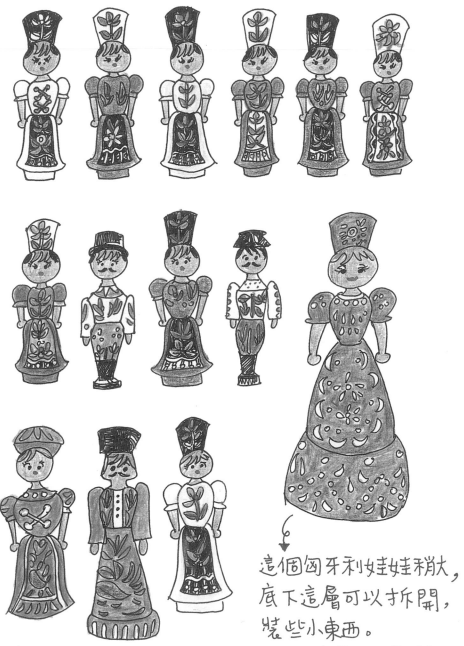

這個匈牙利娃娃稍大，
底下這層可以拆開，
裝些小東西。

這些小巧的娃娃看似相同，但因為是手工彩繪，
所以細節不盡然相同，深具巧思。

古代斯里蘭卡曾為阿拉伯人貿易路線所經,這些阿拉伯人主要從事香料貿易,斯里蘭卡摩爾人為阿拉伯人後裔,信奉伊斯蘭教,佔全國人口不到10%,我在Galle伽勒認識了法蒂瑪一家人,她是一位裁縫,我向她訂製了兩套服裝,包含頭巾和罩袍,一套給同事,一套自己留著,這是我們上西亞區域地理的教具。

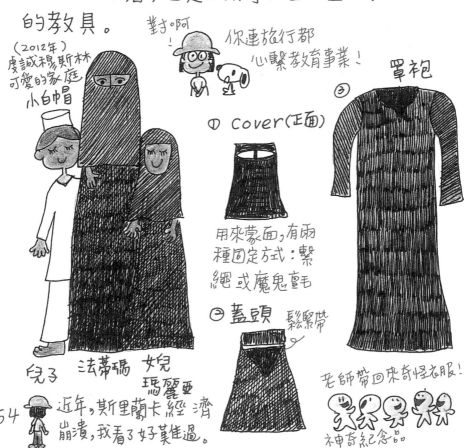

(2012年)
虔誠穆斯林
可愛的家庭

對啊!

你連旅行都心繫教育事業!

小白帽

① cover(正面)

罩袍
③

用來蒙面,有兩種固定方式:繫繩或魔鬼氈

② 蓋頭
鬆緊帶

兒子　法蒂瑪　娃　瑪麗亞

老師帶回來奇怪衣服!

54　近年,斯里蘭卡經濟崩潰,我看了好莫催過。

神奇紀念品

13 證件相關資料

儘管現在很多資料都電子化，但我還是會把重要資料印成紙本，並將身份證明準備影本，並將所有資料放在某半透明資料袋。證件如下：

1° 護照（掃描一份存雲端，旅途中遺失申請補發會方便些）

(1) 護照一旦遺失會很麻煩，必須用生命去保護。

(2) 出國前要檢查護照效期必須在六個月以上。

(3) 為了避免出境時要排隊蓋章，所以我申請了「自動查驗通關服務」，號稱12秒可快速通關。

2° 國際預防接種證明　只要申請一次，終身有效，就算換新護照也不必重新申請。
有些國家會要求接種過某疫苗才能入境。例如：秘魯海關會檢查是否有黃熱病接種記錄。

3° 電子機票或機場櫃台報到後拿到的登機證
除了紙本登機證，有些航空公司已推出電子登機證。

4° 國際駕照
拿原本的駕照去監理站換發，就可在國外開車。

5° 國際教師證
有些博物館或交通工具會有折扣，有些旅館會要求押證件在櫃台（例如：伊朗會扣護照在櫃台）我不放心將護照交給別人，通常會用這張無足輕重的教師證押在櫃台。　55

6° 台胞證

在中國轉機須出示台胞證,另外,在某些亞洲國家若行程受阻而欲借道中國返台時,也會用到。

相信我,真的可能會用到!

7° 航空聯盟會員卡

訂機票時,可注意是否是某個聯盟的常客,可集中火力累積里程換機票,但會員卡不一定要帶,也可在旅行結束後再去線上登錄。

這兩頁.
我寫到快睡著!

8° 簽證或其他入境許可證

(1) 通常已事先辦理的簽證會黏貼在護照上。

(2) 有些國家不用申請簽證,出發前在網路上申請入境許可即可,例如:美國ESTA電子旅遊許可證。

(3) 入境證明:因為台灣政治情況特殊,故有些國家核發簽證給台灣人簽證時,不會直接在護照內頁黏貼簽證或蓋章,而是發給一張入境紙,出境時須再出示或繳回,為了避免遺失我通常會一併收在護照夾中,例如:尼泊爾會要求台灣旅客額外填寫一份stay order表格,離境時必須繳回。

無聊到身尚下來了!

9° 照片

(1) 辦理落地簽、或臨時需填文件,可能會用到,我通常會準備2~3張,大頭照通常會要求要六

56 個月內近照,要注意照片是否和護照照片重複。

10° 其他 超多其他！ 寫到手痠,但我仍會努力完成。

(1) 因海峽兩岸政治情況特殊,有時航空公司、海關人員分不清楚中華民國和中華人民共和國規定是否相同,導致在轉機時被拖延盤問而上不了飛機,也可能在抵達目的地時無法辦理落地簽證而遭遣返,所以我會儘可能準備各種文件或網頁截圖,且印出紙本,例如:目的地國家規定辦理落地簽證需出示邀請函、該國外交部或大使館網頁提及台灣人辦理簽證的相關規定等,各種聯繫電話也備齊,我之前靠這些東西讓泰國海關放行,才來得及轉機去烏茲別克,也說服衣索比亞海關讓我辦理超過一個期限的落地簽證。

(2) 飛機或其他交通工具訂位記錄有時海關會要求出示將來離境的航班訂位記錄,確認旅客沒有跳機意圖,現今許多訂位記錄已數位化,可存在手機。

 說:你是不是想跳機打工?

 我們什麼都不會,打什麼工!

 我最想不通的就是「邀請函」這件事!找誰邀請你啊!去玩居然還得有人邀請咧!57

(3) 準備護照影本，終於快寫完了！快無聊死了！
 辦理其他國家簽證或入境證明時，通常需要
 附上護照影本，有時候找
 影印店不是很方便！我通常
 會準備兩份，一份是辦證件
 用，另一份是用來應付假警察（第38頁）

國外不像台灣到處
有小七可
影印！

(4) 某些國家會要求旅客入境後幾日內要申請住
 宿證明，離境時（不一定）要出示，例如：吉爾吉斯
 的 OVIR。

為什麼歐美人士不用申請
OVIR，我們台灣人
就要！

(5) 台灣駐外使領館辦事處
 電話地址抄一份放在
 身上，發生危機時，也許
 （不一定）可尋求協助。

台灣駐俄羅斯
辦事處

2007年我們被困在
中亞烏茲別克、吉爾吉
斯邊境，要找誰？

駐土耳其
辦事處

駐印度辦事處

(6) 保險紀錄及保險
 公司聯絡方式（沒有
 用到最好）

要用數學計算嗎？
離哪個辦事處近？

(7) 信用卡手機等掛失電話，
 事先存在電話簿（例：Skype通訊錄）。

(8) 航空公司電話及航空公司機場櫃台電話，如
 果碰上班機延誤、取消、罷工……需要改航班。

(9) 其他一些很煩的辦簽證的文件，例：英文
58 存款證明，英文在職證明，良民證（須經公證）

PASE DE ABORDAR/ BOARDING PASS

VUELO/FLIGHT
AV641

EN SALA/AT GATE
00:45

PUERTA/GATE
133

ASIENTO/SEAT
7E

NOMBRE/NAME CHANG PEIYU

ORIGEN/FROM LOS ANGELES/LAX
DESTINO/TO GUATEMALA CITY/GUA

FECHA/DATE 02JUL

RESERVA/BOOKING O
CABINA/CABIN Y

SALIDA/DEPARTURE 01:45
SECUENCIA/SEQUENCE 77

CIERRE DE ABORDAJE 20 MIN ANTES DE SALI
TKT2022466138616
AGENT ID 141600

GRUPO/GROUP
F

OPERADO POR/OPERATED BY LINEAS AEREAS COSTARRICENVES-LACA

Avianca ⌇
STARALLIANCE

Avianca ⌇

EN SALA
AT GATE
00:45

ASIENTO
SEAT
7E

CHANG
PEIYU

AV641
LOS ANGELES/LAX
GUATEMALA CITY/GUA

XXXXX
TKT2022445XXXX

Avianca ⌇ ASTATUS/FTTR NUMBER

這是之前去瓜地馬拉的一段航程登機證，現在倒是可以看懂上面的西班牙文了

59

▲ 如果沒有意外的話, 一般平民百姓的護照
可以用10年, 因為疫情, 我連續三年沒
有出國, 下次出國就要換新護照了; 我
通常也會備好護照影本大頭照, 身分證
影本, 預防在國外時護照遺失, 必須
辦理護照補發。

中華民國衛生福利部疾病管制署
Centers for Disease Control.
Ministry of Health and Welfare.

國際預防接種/預防措施證明書
INTERNATIONAL CERTIFICATE
OF VACCINATION OR PROPHYLAXIS

No _X X X X X X_

持用人
Issued to ___張佩瑜___
CHANG PEI-YU

▲ 這個國際預防接種證明俗稱
「小黃卡」，我因為大部份是前往開發
中國家，所以應該接種的疫苗幾乎
都已集點完畢。 百毒不侵

61

中華民國
REPUBLIC OF CHINA
國 際 汽 車 交 通
INTERNATIONAL MOTOR TRAFFIC

國 際 駕 駛 執 照
International Driving Permit

國際字第XXXXXXXX........ 號
International Driving Permit No.
1968 年 11 月 8 日 道 路 交 通 公 約
Convention on International Road Traffic of 8 November 1968

有效日期
Valid until X X X XX XXXX – XXX XXXXXX

發照日期
Date of Issue X X X XX XXXX

國內駕照字號 X X X X X X X X 普小
No of Domestic
Driving Permit 原照發還

交 通 部
MINISTRY OF TRANSPORTATION AND COMMUNICATIONS

▲ 這是國際駕照,但國外較多自排車,我只有考駕
照時開過自排車,只好在出國前看 Youtube 影片複
習,開自排車真的是駕車的另一個檔次啊!
那才是真技術!

ESTA Application

U.S.Customs and
Border Protection

Electronic System for
Travel Authorization
US Department of Homeland Security

AUTHORIZATION APPROVED

Your travel authorization has been approved and you are authorized to travel to the United States under the Visa Waiver Program. This does not guarantee admission to the United States; a Customs and Border Protection (CBP) officer at a port of entry will have the final determination.

If necessary, you can update the following information on an approved authorization: address while in the United States and e-mail address. To access your travel authorization, you will be required to provide your application number, Passport number, and birth date. If you need to change any other information on the form, you must apply for a new travel authorization.

PAYMENT RECEIPT

You have successfully submitted payment for the application listed below. A request by the card holder to the bank or PayPal for refund of fees will result in an automatic denial of the application. Please print the page for your personal records.

NAME	DATE OF BIRTH	APPLICATION NUMBER	PASSPORT NUMBER	STATUS	EXPIRES
PEI-YU CHANG	XXX X. XXXX	XXXXXXXXXXXXXXXX	XXXXXXXXX	Authorization Approved	XX.X XX. XXXX

PAYMENT SUMMARY

PAYMENT RECEIVED : US $14.00
PAYMENT DATE : XXX XX. XXXX , X.XX.XpM
PAYMENT TRACKING CODE : XXXXX XXX

VisitTheUSA.com
To begin planning your trip to the United States today, please visit VisitTheUSA.com, the Official Travel and Tourism website of the United States.

U.S. Customs and Border Protection (CBP) has developed a new program called Automated Passport Control (APC), the expedites the entry process for eligible Visa Waiver Program International travelers by providing an automated process through CBP's Primary Inspection area. To learn more about APC and participating airports following this link: http://www.cbp.gov/travel/us-citizens/automated-passport-control-apc

DHS RECOMMENDS YOU PRINT THIS SCREEN FOR YOUR RECORDS.

- -

Have a nice trip. Welcome to the United States.

- -

Paperwork Reduction Act: An agency may not conduct or sponsor an information collection and a person is not required to respond to this information unless it displays a current valid OMB control number and an expiration date. The control number for this collection is 1651-011. The estimated average time to complete this application is 10 minutes. If you have the comments regarding this burden estimate, you can write to U.S. Customs and Border Protection, Office of Regulations and Rulings, 90 K Street, NE, 10th Floor, Washington DC 20229. Expiration Sep 30, 2018.

The ESTA logo is a registered trademark of the U.S Department of Homeland Security. Its use, without permission, is unauthorized and in violation of trademark law. For more information or to request the use of the logo, please go to help.cbp.gov and submit a request by clicking on "Ask a Question." When selecting the Product (under Additional Information) use "ESTA" and the sub-product "Logo Assistance" to expedite handling of your request.

▲ 這張美國 ESTA 電子旅遊許可證，我也要堅持手繪，
實在是太佩服我自己了！記得很久以前，不管是要去
美國旅行或轉機，都必須辦理美國簽證，又貴
又麻煩，要先填表預約，還要去美國在台協會排隊
等面談，面談還不一定會通過……，勞民又傷財，對比
之下，現在只要上網填表就可快速申請，真幸福。63

Immigration Office
Tribhuvan International Airport
Kathmandu, Nepal

VISA

Photo

Signature of Bearer
Date:

Subject : STAY ORDER

This is to certify that this stay order has issued to the person mentioned below is order to enable him/her to stay in Nepal till ../../...

Name in full Mr./Mrs./Miss........................
Passport No......................

Immigration Officer

▲ 這是入境尼泊爾時,台灣人要填的stay order表格,
表格形式感覺八年不變,我每次去之前都先從
網路印出一張填好,下飛機才不會手忙腳亂,
我覺得尼泊爾的街景和這張表格一樣八年不變。

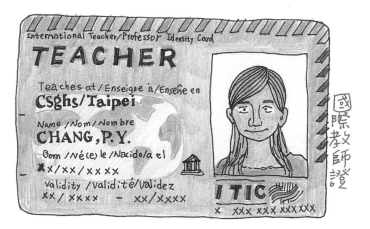

International Teacher/Professor Identity Card

TEACHER

Teaches at / Enseigne à / Enseñe en
CSghs/Taipei

Name / Nom / Nombre
CHANG, P.Y.

Born / Né(e) le / Nacido/a el
x x / x x / x x x x

Validity / Validité / Validez
x x / x x x x - x x / x x x x

ITIC
x x x x x x x x x x x

國際教師證

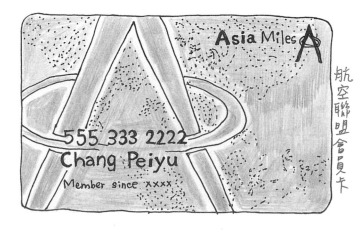

台湾居民来往大陆通行证

张佩瑜
CHANG, PEI-YU

出生日期 性别
x x x x . x x . x x 女

有效期限
x x x x . x x . x x - x x x x . x x . x x

签发机关 签发地点:
公安部出入境管理局 广东

证件号码 签发次数
x x x x x x x x x

THIS CARD IS INTENDED FOR ITS HOLDER TO TRAVEL TO THE MAINLAND CHINA

台胞證

Asia Miles

555 333 2222
Chang Peiyu

Member since xxxx

航空聯盟會員卡

▼ 大頭照

▼ 我有使用護照夾的習慣,不過,
過海關時,海關人員會要求旅客
將護照從護照夾取下,方便人員
進行刷條碼的動作,我會預
先取下;這個質感很好的護照
夾 9.6×13.5cm,2005年朋友贈送。

質感很好的護照夾

打開 →

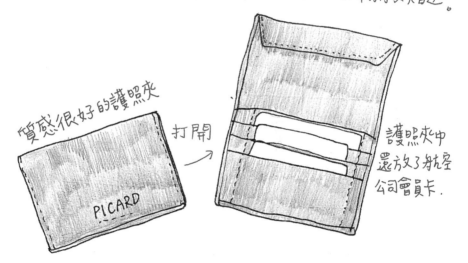

PICARD

護照夾中
還放了航空
公司會員卡.

◀ 這是我放證件資料
的拉鍊文件袋,另外還
會放進一枝筆,在飛機
上如果要填入境卡什麼
的,就不用向人借筆,此
文件袋 21.5×16.3cm,購
於 Daiso 大創百貨,年代不詳。

66

14 暗袋

「去旅行時,你怎麼藏錢?」這個問題我被問了N次,我的方法是使用暗袋,事實上每個背包客幾乎都有使用暗袋,這根本不是什麼秘密,不過,因為我常去開發中國家,治安較不穩定,所以我使用了三種暗袋,做為保護錢財的三道防線,以分散風險。

1° 第一道防線:掛頸式暗袋

這個暗袋只會放一日所需的生活費,其他的錢會藏在其他暗袋;這個暗袋有前後兩個口袋,前面較小的口袋放銅板零錢,後面較大的口袋放大鈔、一枝筆、一本迷你筆記本(記帳或記事);平常會用外套蓋住暗袋,夏天天氣熱,我通常會穿抗UV的薄長袖衣服,蓋住暗袋也不是問題,只有要付錢時才會把暗袋從衣服裡掏出來付錢,前一個暗袋是台灣本土犀牛牌,用了超過十年才退役,這是第二個!

暗袋掛在胸前,沒使用時,會用衣服蓋住!

如果遇到搶匪,可以把這個放了一日生活費的
掛頸式暗袋 給他當戰利品。

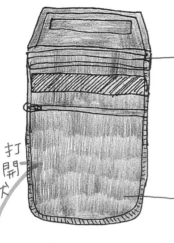

後方大口袋放當地貨幣大鈔、
一枝筆、和迷你記事本,以前
會放輕薄計算機,但後來發
現沒必要,因為加法還可心算
或筆算應付!不然就用手機。

前方小口袋放銅板零錢

打
開
狀

品牌:德國 Deuter
規格: 18 x 14 cm, 25g, 2017年購於中山北路
戶外用品店

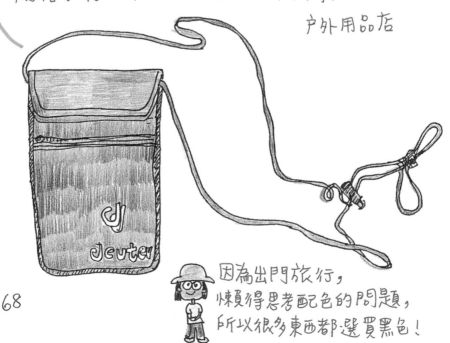

因為出門旅行,
懶得思考配色的問題,
所以很多東西都選買黑色!

2° 第二道防線:貼身腰式暗袋

2001年到義大利自助旅行,我和朋友當時是資歷尚淺的幼幼班背包客,朋友的媽媽擔心我們兩個被小偷偷個精光,特地指導裁縫為我們縫製了以魔鬼氈固定的貼身腰式暗袋,那是我第一次知道「暗袋」這個好物,這個手工暗袋鼻祖構造十分簡單,我後

魔鬼氈　拉鍊　魔鬼氈

（質料是輕薄的藍色棉布）

來又持續用了多年才買新的,至今仍十分感謝朋友的媽媽。

貼身暗袋用來裝部份美金大鈔、部分當地貨幣大鈔、護照、信用卡或金融卡一3張,但要注意以下細節:

(1) 錢和信用卡(或金融卡)會用自己手工量裁的塑膠袋裝好,但塑膠袋開口須專月上,因為掏錢掏卡動作必須隱密快速,手伸進去就可馬上拿取,切記絕對

上方開口勿密封

我會將塑膠袋加工裁成和鈔票差不多大小的袋子,用來裝鈔票及信用卡(金融卡),這個塑膠袋長度剛好可放進暗袋,完全不必摺疊。

69

不可以掏出一大疊美金，在別人面前數完鈔票再放回去，此屬危險動作，至於為何要用塑膠袋裝鈔票？

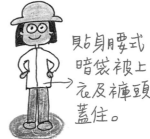

貼身腰式暗袋被上衣及褲頭蓋住。

因為身體難免流汗，有可能會浸濕鈔票，有些國家只收美金新鈔換匯，他們會認為這些被汗水浸濕的鈔票是舊鈔，而不想收。

(2) 暗袋穿戴於外褲與內褲之間，會被上衣及褲頭蓋住，雖然大家都知道背包客會使用暗袋（連搶匪可能也知道！），但請勿在他人面前掀上衣露出暗袋掏錢，悄悄伸手快速拿取，動作要隱密，才是上策。

(3) 護照部分，我通常用最小號的夾鏈袋裝好（大約是藥袋大小），避免因流汗浸濕護照而使得簽證字跡模糊而徒增麻煩；如果當天要換錢會用到護照，或是坐長途車可能會常碰到軍警臨檢，我會在用到護照前先悄悄把它移到掛頸式暗袋，避免腰式暗袋被看見。

中華民國 REPUBLIC 臺灣 TAIWAN 護照 PASSPORT

我用來裝藥品的夾鏈袋和護照大小剛好吻合！

70

品牌：德國Deuter
規格：12×24cm，60g

※若暗袋無RFID屏蔽功能
可將信用卡裝入口香糖鋁
箔袋，亦有
防側錄效果。

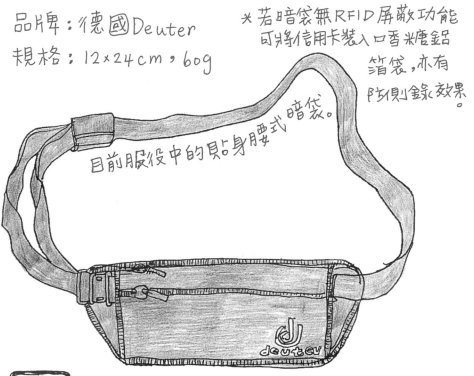

目前服役中的貼身腰式暗袋。

這個暗袋的布料是特殊材質，具
RFID/NFC防個資竊取功能！
現在有一種偷竊方法是利用掌上掃描器，以
RFID無線射頻辨識系統，讀取護照、信用卡
中RFID晶片卡資料，也就是說小偷毋須接觸
受害者，就能在受害者不知情的狀況下讀取
晶片、竊取個資。而這種布料有RFID防竊功能。
另，有不少女生都覺得這種腰包會讓自身形
臃腫變醜，我是無所謂啦！對我而言，生命
第一、錢財第二、美醜排後面！ 71

3° 第三道防線：自己在衣服上縫暗袋

開始有自己縫暗袋的習慣，是2014年在玻利維亞旅行時，來自兩位年長的歐洲背包客的勸告，她們告訴我最好要在衣服上縫製暗袋，給自己留最後一層保障，從那時開始，只要有進行旅行衣物的汰舊換新，我都會重新縫製暗袋，旅行穿的衣服也會和平常穿的衣服區分開來，避免暗袋要重新拆縫。

是啊！天生的！

你的手真巧！

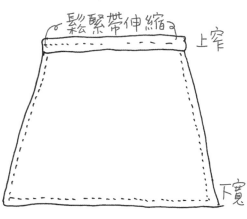

鬆緊帶伸縮

上窄

下寬

縫製暗袋務必選擇輕薄透氣的布料，比較不會被識破，但也要注意材質是否堅韌、不會輕易破損。我的暗袋是呈現上窄下寬的梯形形狀，且上方有鬆緊帶功能，這樣東西可以塞得進，卻不容易掉出來，這個梯形像口袋一樣的東西會被我用綿密的針腳縫在衣服內裡。(沒人知道，但現在我寫出來了！)

72

在當背包客的多年經驗裡，和台灣及其他國家背包客的閒聊中，倒是知道了一些藏現金妙招！

1° 藏在鞋子裡

雖然這個方法看起來不太衛生，但好像很多人這樣做，有的人會穿大半號的鞋子，然後加一層鞋墊，再把錢放在鞋墊下面，不過如果是前往西亞、南亞，進入清真寺或廟宇要脫鞋就比較麻煩，且要拿錢時得先脫鞋，朋友 Yu-wen 跟我說，她在馬丘比丘時看到歐美背包客脫鞋付門票錢。

2° 藏在藥包、書本、衛生棉等小偷易忽略之處

這些都是小偷較難察覺之處，但必須要自己進行簡單加工，例如在書本中增加夾頁，且藏了之處一定要記得自己有藏錢在裡面。

書中自有
"美金屋"

3° 背包的背帶

有人會將背包的背帶拆開一個小洞，塞錢進去，再用針線縫起來，這是背包界大老教我的！

4° 男性防盜皮帶：有拉鍊暗格可藏錢。

5° 女性內衣：把錢塞在女性內衣的襯墊口袋位置。 73

旅行小故事 之三:阿婆們的錢包

之所以想將暗袋縫成梯形,靈感來自秘魯阿婆的貼身編織錢包。

秘魯阿婆的小錢包　　拉鍊

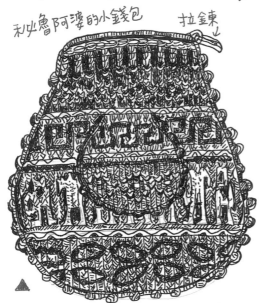

以黑白灰為主色調的秘魯錢包
手工編織,上窄下寬。

我一直覺得秘魯的婦女應該是這個世界上最懂編織的人,彷彿只要給她們鈎針與毛線,她們可以織出一座城市;秘魯充斥著各種編織品,連我都失心瘋買到必須額外購買一個托特包才能將戰利品運回台灣；而十次中有八、九次當我付錢買東西時,當地婦女是從胸部掏出錢包找錢給我,我尷尬得不知眼睛要往哪裡擺,更別提找回來的錢還帶有對方的體溫了......,但她們仍一派自然,這真的是不錯的藏錢秘技,後來我也買了一個一樣的錢包,收口處較窄,可防止錢掉出來,聰明。

每個地方的阿婆，都在身上藏有特色小錢包，
2009年暑假，我在尼泊爾 Bhaktapur（巴克塔布）
小住一星期，這裡的主要族群 Newar 尼瓦族是
一支古老的原住族群，我每天最重要的工作就是
去 Durbar（杜爾巴）廣場的塔樓坐著放空寫生，
不然就是去阿婆家看她織布，幫忙整線打下手，
阿婆有向我展示她藏在身上的錢包！

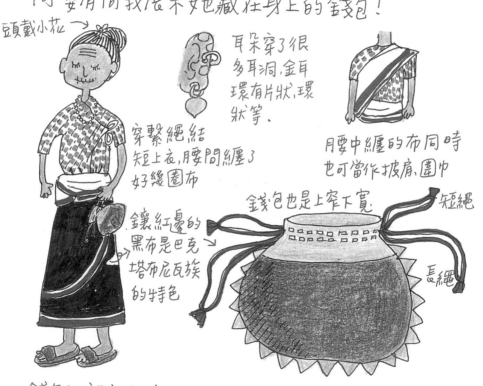

頭戴小花 →

耳朵穿了很
多耳洞，金耳
環有片狀，環
狀等。

穿繫繩結
短上衣，腰間纏了
好幾圈布

腰中纏的布同時
也可當作披肩，圍巾

錢包也是上窄下寬

短繩

鑲紅邊的
黑布是巴克
塔布尼瓦族
的特色

長繩

錢包的設計很有巧思，兩條短繩用來將袋子打開，
兩條長繩拉緊則可將袋子開口束緊，阿婆會將錢包
一端繩子繫在腰間，並塞入腰間纏的布才不會掉下來，
阿婆的錢包中放了錢，打火機和煙（阿婆會抽煙） 75

巴克塔布古城的門票，可使用七天，票後面
會蓋上日期及寫上護照號碼，當地人出入
古城不必買票，警衛會在城門的檢查哨
抽查觀光客是否有買票，建議來此地的
旅人一定要住在城內，感受本地生活。

尼泊爾巴克塔布杜爾巴廣場寫生
巴克塔布是我非常喜愛的古城，至今已造訪
三次，走進這裡彷彿走入時光隧道，我最
喜歡傍晚時分坐在廣場，當遊客散去，廣場
76 就還給了當地人。(此古城1979年被列為世界遺產)

旅行小故事之四：烏茲別克黑市換錢

2007年到中亞旅行，我和旅伴因簽證登期期限問題，必須先停留烏茲別克邊境的Andijan安集延三天，才能進入吉爾吉斯，當時我們身上的烏茲別克貨幣som已經快用完了，旅館也不讓我們支付美金，銀行也關門了，我們碰巧在博物館認識了一位熱心的英文老師Kamola，她說如果我們急需用錢，她可以帶我們去Bazaar（市集）的黑市換錢，且黑市的匯率比銀行好些，到了市集一角，她要我們先在對街等待，她先去問匯率，以免對方看我們是外國人而亂報價，她覺得OK才

信仰伊斯蘭教的 Kamola

用手勢要我們過去，站在街角交易實在很刺激，加上我們是外國人，圍觀的人愈來愈多，且100美元可換127000Som，他們現鈔不夠，還用塑膠袋調錢來，給的不是千元鈔，而是伍佰元面額，我本來是要換200美元的，但那會足足有500張以上的紙鈔，太招搖了，我立刻改口換100美元就好，當眾數錢讓我緊張到手抖，Kamola也幫我數，確認無誤後，我立刻把錢用塑膠袋包起來，把250張鈔票塞入背包，然後迅速離開現場。　�33

用錢換匯小叮嚀

只收新鈔

舊的不是錢嗎？

●換匯 現鈔

1° 有些國家換匯只收美金新鈔，舊鈔不要！要注意！

2° 機場通常匯率差，通常我會先換一點就好，在機場換匯的收據要收好，因為有時在機場離境想換回美金時，櫃台會要求你出示原先的收據。

3° 最好在銀行或有營業執照的匯兑所換匯，有些國家為預防投機行為，會限制每人每月在銀行換匯的額度，超過額度的話只能去私人匯兑所或黑市，前往黑市，最好結伴，避免在大街上拿錢、數錢，且要一張張數，並檢查是否有假鈔混入。

4° 走陸路出入境，邊境海關通常有換匯櫃台，如果沒有，可以跟其他旅客換，不然就走出海關張望一下，通常會有人拿厚厚一疊鈔票等待旅客換錢賺匯差，如果怕有假鈔，可先換一點，有車錢撐到下一站就好。

曾聽過一疊鈔票中，只有最上面和最下面是真鈔。

}假鈔

5° 有些國家幣值很低，鈔票上數字有很多零，吃個飯就要好幾萬，

78 隨便換個錢，就要準備布袋去裝。

伊朗貨幣Rial(里亞爾)

烏茲別克貨幣Som(索姆)

1烏茲別克Som
=0.0027台幣
1伊朗Rial
=0.00071台幣

(2023.02.27)

• 金融卡

1° 出國前要開通海外提款功能,並設定四位數的條密碼。

2° 國外提款用的那張卡最好跟薪資帳戶分開,我會讓這個帳戶的存款餘額維持在「低水位」,只留幾萬塊台幣,因為在某些國家使用ATM時提款卡磁條遭側錄再複製卡片盜領的案件時有所聞、如果需要大筆金額時,再用行動銀行從其他戶頭轉入,這樣一旦被側錄或被搶,也不至於損失慘重。

3° 最好避免在臨街的ATM提款,我通常會在銀行內、超市賣場、藥妝店……等有警衛、監視器防護的ATM提款,降低遭搶或被側錄之可能性,但不代表不會發生。

• 信用卡及手機支付

1° 注意手續費,消費額度等,刷卡時卡不離眼,防盜刷。

2° 手機支付愈來愈普遍(已開發、開發中國家皆是)

• 其他 Pay Pal

1° Pay Pal是全球最大的第三方金流服務系統,方便簡單且,在海外網站購物常可用PayPal付款,若不嫌麻煩,可考慮申請一個,之前在瓜地馬拉念語言學校時,美國同學錢包被扒、一位背包客朋友背包被偷,什麼都沒了,但因為大家都有PayPal帳號,他們先線上支付款項給學校職員、民宿主人,對方再提領現金給他們度過難關。

2° 雖然Line WhatsApp等通訊媒體很方便,但不妨註冊一個Skype帳戶,因為如果東西被偷,只要網路暢通,可用Skype以較低費率打電話和銀行及電信機構連絡,相信我,手機漫遊很貴,多等一秒就心痛一秒。79

15 盥洗衛生用品

這個部份應該是很多女生較關心的部份，但我覺得這部份的準備非常個人，可以繁瑣也可以簡約，而我剛好是那種不講究的女生，所以我沒有瓶瓶罐罐的保養品和化妝品。

是嗎？

我的外表跟內在一樣樸實無華。

1° 牙刷盒

因為要應付長途飛行或轉專機，為了讓自己能消減疲癮、神清氣爽，我會在搭機時帶上盥洗用具，所以這個牙刷盒力求體積重量皆縮小，裡面只放了：扁平梳、牙刷、牙膏、小方巾，搭機時有液體容量限制，所以我不帶洗面乳之類的東西。

好厲害！

我會做手工皂！

2° 手工身體皂及香皂

因為沐浴乳及洗髮乳放在背包中不耐碰撞擠壓、容易外漏，所以我只帶可以 洗頭洗臉、洗身體的手工肥皂兩塊，暑假出去兩個月，用量差不多是一個月一塊；香皂是用來洗衣服的，我只會帶一塊，因為當地隨時可以買到且有時旅館也有備品可以帶走。

3° 絲瓜絡

80 用來洗澡可以去角質，促進血液循環。

菜瓜布? 鋼刷?

怕麻煩的懶人心態。

3

假裝去當兵的 Peiyu!

之所以會帶絲瓜絡是基於去土耳其浴室的經驗,被用類似菜瓜布的東西大刷特刷,當下很痛苦,但刷完之後全身舒暢。

只帶手工皂從頭到腳洗全身,是因為常聽男性友人說他們當兵都是這樣洗的!

4° 洗衣刷 (用來應付衣服上的頑垢)

5° 裝盥洗用品的密封盒

我不喜歡用塑膠袋裝肥皂、絲瓜絡、洗衣刷等物品,因為無法密封,且容易弄得濕濕黏黏☹,所以我一直使用保鮮盒來裝,原本是使用樂扣PP保鮮盒,但2019年這個盒子在行李託運過程中因重摔而出現裂痕,回台灣後,我又添購了矽膠保鮮盒,因為我對某些東西有必須「剛剛好」的偏執,所以我是帶著盥洗用具去商店測試盒子容量是否「剛剛好」!

6° 浴帽 (防止洗澡時頭髮被濺濕)

7° 束髮帶 (用來綁頭髮)

8° 牙線

9° 防曬乳

　　購買高防曬係數,且用油性筆在上面寫上效期。

10° 凡士林（優點:非常便宜）

　　許多國家的氣候比台灣乾燥,但攜帶潤膚乳液放在大背包容易外漏,所以我用一罐凡士林搞定全身;且會分裝少許凡士林裝進隱形眼鏡小圓盒,帶上飛機當護唇膏使用;用硬幣或湯匙為自己刮痧時,也可當潤滑油使用。

神農
Peiyu
氏

11° 吸水快乾毛巾

帶一般毛巾或浴巾太厚重且難乾,沒有旅伴只能自己刮痧
所以我帶的是游泳時帶的吸水
快乾毛巾,一大一小,大的可以當浴巾、海灘巾、野餐墊、也可以當薄被避免著涼、碰到旅館床單疑似不乾淨時,我會先鋪上大毛巾再睡;碰到濕度太高衣服難乾時,我會先將衣服平鋪在毛巾上,再捲成壽司狀,靜置吸水後再晾。

82

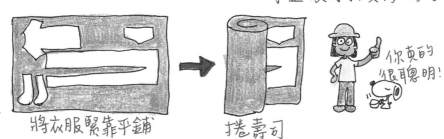

將衣服緊靠平鋪　　　　　捲壽司　　　　你真的很聰明!

12° 吹風機

　我前往的開發中國家，很多背包客棧或平價民宿沒有提供吹風機，如果洗完頭不吹乾，容易導致風邪入侵，引發頭痛，萬一天氣寒冷就更慘了，所以我會帶吹風機去旅行，我心目中理想的旅行用吹風機是符合以下條件：

(1) 體積重量務必迷你！

(2) 能切換不同電壓使用（例如：台灣 110V、西班牙 220V）

(3) 風量大小不敢強求
　　不一定要很強，但絕
　　不可弱到像在開玩笑。

你的愛如此
樸實無華！

我愛中美洲，
因為他們電
壓多為 110V，
台灣電器儘
管帶去就對了！

吹風機還有另外一個用途
　── 吹風機熱療法，傷風感冒、肩頸酸痛時，可以用吹風機暖吹肩頸附近的穴道，可以促進血液循環、經絡暢通，消除不適。

神農 Peiyu 氏
示範吹風
機溫灸術

13° 乾洗手

　在某些用手當餐具的國家，例如：
印度、衣索比亞，有時找不到水
可以洗手，帶瓶「乾洗手」，就可防止病從口入。

14° 濕紙巾：因為不太環保（為不織布材質），所以我通常只帶一包，必要時才會使用。

15° 衛生紙：先帶 1/2～1/3 捲出門，到當地再買！83

16°. 口罩

牙刷盒，來自住家巷口牙醫診所的贈品

牙刷盒裡放了四樣東西

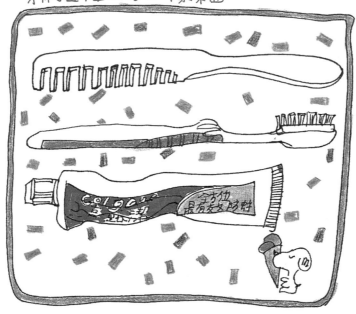

牙刷盒：21.5×5×3.2cm，裝好裝滿是91g，粉紅色

扁平梳：來自日月潭教師會館備品，白色，2006年入手

牙刷：高露潔的，沒什麼特別，為了配合牙刷盒
　　　及小毛巾的顏色，買了粉紅色的。

小方巾：有史努比圖案，23.5×23.5cm，日本旅遊
　　　　紀念品，同事送的。

牙膏：買容量最小的牙膏才放得進去。

LocknLock 樂扣樂扣 PP 保鮮盒
容量：600ml, 15.1×10.8×6.9 cm

生活工場折疊餐盒, 矽膠製,
容量：500ml, 尺寸：16×10.8×6.5 cm

折收之後的高度為4cm

4cm

這個保鮮盒大小剛
好, 原本我以為它可
以像其他旅行小物
一樣陪我很久很久,
沒想到機場人員
搬掉行李威力不
容小覷, 它出現裂
縫, 有漏水之虞, 我只
好忍痛割捨；回台
灣後, 基於對我
的旅行裝備清
單須完美無缺
的偏執狂, 我立
刻去買了矽膠
密封盒, 矽膠
材質不怕碰撞,
又可折收, 縮小體
積。我覺得滿意。
旅行時, 如果盒內物
品在使用後仍處於
潮濕狀態, 我會打開盒蓋通風, 乾燥了才收起來。

85

以下是宓封盒內放的四樣物品：

→ 可以洗全身的手工皂,有時
是我自己做的手工皂,如果沒
時間做(因為製皂需時間
熟成),我就會購買市面上的!

→ 洗衣用的香皂,沒有講究任何
牌子!不論是洗全身的手工皂,
或是洗衣的香皂,我都會用
網袋包起來,用完可以懸掛
晾乾,但市面上裝肥皂的尼
龍網質地較粗,洗澡時會
摩擦身體,所以我是用市售
的洗衣機濾網來裝肥皂。

4cm ⊢ 7cm ⊣

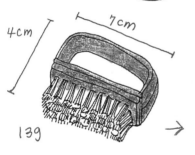

139

→ 這個小洗衣刷台灣沒有賣,是好
友 Mei 在法國買的,她說旅行
用剛剛好,所以送給我,依尺寸
判斷,可能是衣領刷之類的

→ 自助旅行時,日日風吹日曬雨淋,
非常需要刷洗身上的老舊角質,會
有煥然一新的感覺,這個絲瓜
絡是用剪刀將市售絲瓜絡一分為二的成品。

86

浴帽 →

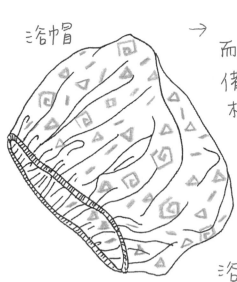

因為我並非天天洗頭，
而且平價旅館的浴室設
備差強人意，蓮蓬頭的水
柱常常亂噴，頭髮若濕了
還得花時間吹乾，因此
準備一頂浴帽是必須
的，以前我會使用從
旅館收集來的拋棄式
浴帽，但那種實在太容易
壞掉了，所以後來就用買的。

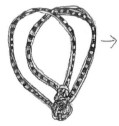

→ 束髮帶，雖然是用來綁頭髮的，但因
為質地堅韌彈性佳，比橡皮筋好用，
所以我通常會多備兩三個，可以綁任何
東西，例如香皂網袋就是用這個束口。

→ 防晒乳
通常暑假兩
個月的旅行，
只需要帶一瓶
就夠了！

牙線（我不會帶一次性
牙線棒，因為佔空間且
不環保）

凡士林。容量 1.75 oz (49.6g)，因為質地超級滋潤，

所以買最小瓶就夠用了！對付
乾燥皮膚很有用，特別是背包客
因過度行走而乾裂的足跟！

 分裝 分裝放入隱
形眼鏡盒，
可帶上飛機，
當成護唇膏

迪卡儂游泳
超吸水毛巾
L號 80×130
cm

迪卡儂游泳
超吸水毛巾
S號 42×55cm

毛巾我習慣帶兩條，一條擦身體，一條擦臉擦頭髮，
88 比起其他戶外用品品牌的吸水毛巾，迪卡儂這一款
只能說是佛心價。

品牌：無印良品
白色極簡風格（不必上色真好）

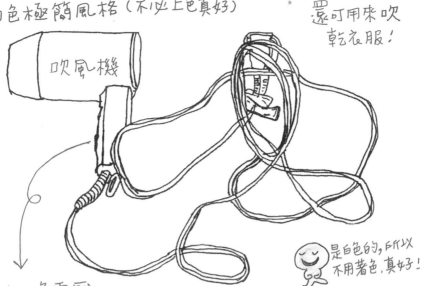

吹風機

還可用來吹
乾衣服！

是白色的，所以
不用著色，真好！

可切換電壓

100V ─ 120V 200V ─ 240V

可裝入它附的收納袋，
14.7×12.3×6.1cm，
總重量 330g，主打旅行使用，
所以標榜輕量！

日本人開發了很多便利
的旅行小物，雖然我沒
有去過日本，但在台灣，
我很喜歡逛大創百貨、
台隆手創館、宜得利……
等商店，巡視並研究
旅行小物（我的休閒
娛樂如此樸實無華），
這支吹風機是朋友員外
從日本無印良品人肉快
遞給我，用很多年了，現
在在台灣也可買到了！

▼濕紙巾（品牌純屬隨機購買），只帶一包

▲乾洗手（品牌純屬隨機購買），通常只帶一瓶。

在台灣，連素顏都可成為戴口罩的理由

▲搭飛機時，因為機艙內的空氣是將外部高空乾冷空氣抽入，再製而成，所以濕度很低，造成皮膚乾燥、鼻腔及喉嚨不適，我有時會戴上口罩保持口鼻濕度，在國外感冒時有時也會戴，但因國情不同，歐美人士認為病得超級嚴重的人才會戴口罩！

16 穿著

除了電子3C用品之外，穿著應該算是我投入較多
金錢的部份，剛開始當背包客時，我沒有花太多
心思在穿著上，但後來發現某些機能性衣服，
不但可以減輕重量，還可以穿得舒服，雖然要
花錢投資，但只要好好愛惜與保養，東西可
以用很久；為了不用動腦在顏色搭配，我通常
選擇黑、灰色系，只因為耐髒；另外，我不購買拋
棄式的免洗襪及免洗褲，除了環保考量，另外也
因為洗衣服對我而言，不是痛苦麻煩的事。

我會從氣候及目的地的民情風俗、宗教信仰、治
安狀況做考量帶什麼衣服，我沒有拍美照的需求
與期待，所以只考慮實際需求，2017～2019年連續
三年前往瓜地馬拉，瓜地馬拉地處熱帶，我停
留的地點包括低地叢林，及2000～3000公尺的山地，
「一山有四季，十里不同天」，洋蔥式穿著可適應不同的
氣候狀況，以下就用瓜地馬拉旅行為例，說明
如何帶足可應付春夏秋冬穿著的衣物：
※前三項是登山健行或應付寒冷的「無敵」三層穿法！ 91

1° <u>外層防風防水外套</u>：目的是防風及小雨，可選擇
P.95圖
Gore-tex 材質，口袋最好有拉鍊，東西才不會掉出來。

2° <u>中層刷毛外套</u>：目的是保暖，有人會選擇羽絨衣
P.96圖
當做保暖層，但我偏愛刷毛外套，口袋最好有拉鍊。

3° <u>底層排汗保暖衣褲</u>：目的透氣排汗，流汗時可
P.98圖
迅速快乾讓身體乾爽舒適，保留身體溫度才不冷。

4° <u>內衣褲</u>：原本以前都是帶兩套，但風險太高，因有時
會碰到雨季濕度高、衣服難乾，或缺水無法洗衣
的狀況，就改帶三套比較安心，另外，為了活動
伸展自如，我都帶運動內衣，捲起來也不怕擠壓。

5° <u>短袖上衣</u>：帶三件，棉質上衣不易乾，所以不考慮，
P.99圖
品牌沒有特殊偏好，只求輕薄快乾，短袖上衣因
為天天穿，還得手洗暴力拉扯擰乾，所以被我
視為消耗品，汰舊率高，我通常只穿黑、灰等顏
色，丟洗衣機也不怕染色，但我
出版的繪本中，代表Peiyu的小人
圖案通常是穿黃色短袖上衣及橄
欖綠色長褲，是因為在第一本「土
耳其手繪旅行」就是那樣穿，為了讓我的人設
形象前後統一，避免讀者弄錯，就維持下來。

出書塗色
時，完全不
用動腦！
(Peiyu標準
人設)

92

6° 材質輕薄的快乾長褲：以前我會買戶外用品店的名牌長褲，但我覺得長褲應該是跟我有仇，每次 P.99圖 旅行，我的褲子不是被狗咬破，就是被東西鉤破，所以我現在只買低價品，買時會注意：材質要輕薄快乾，一定要有口袋，口袋最好有拉鍊，我不會買剛好合身的尺寸，而會買略為寬鬆的，遇到天氣寒冷時，才可在長褲底下再多穿一層保暖褲。

背包客須具備縫補技術。

買便宜的褲子就好！

7° 抗UV快乾長袖薄外套：目的是防曬，亦可防蚊。 P.100圖

8° 短褲：通常是去玩水、洗澡時穿的，也可當睡褲。 P.101圖

9° 連身裙：可當睡衣，去游泳時也可以穿在泳衣 P.102圖 的外面，如果多加一件內搭褲（那件黑色的底層排汗保暖褲），即可變身印度kurta庫兒塔風格，單穿時就是簡單短洋裝，適合上咖啡館。

10° 圍巾：最好挑略寬的樣式，可以做為披肩 P.103圖 使用，穿泳衣時可暫時當成沙龍裙，上飛機時也可以裹在身上保暖。

11° 魔術頭巾：材質具有彈性，有各種包法，還可 P.104圖 當圍巾，前往伊斯蘭國家時用來包頭很方便。93

12° 遮陽帽：寬邊的帽子防曬，材質要軟才能捲起來收納[P.104圖]，帽緣最好有軟鋼絲，這樣戴起來才會挺，不至於因為帽緣垂墜而遮蔽視線，要附固定繩，才不會被風吹走。

13° 保暖帽：頭部受寒會引發頭痛[P.97圖]，要注意保暖，有一種帽子上方設計了抽

(束起)

繩，束起可當帽子，不束起則可當成圍脖，很方便。

14° 適合長途行走的鞋子：我都穿勃肯鞋。[P.105圖]

15° 防水登山健行鞋：Gore-tex材質可防水，要注意鞋底的刻痕設計[P.106圖]，會影響抓地力。

16° 涼鞋或拖鞋：在旅館室內行走、洗澡玩水、泡溫泉……時都會用到[P.107圖]，要自己帶才衛生。

17° 襪子：通常帶三雙，視氣候帶兩短一長或一短兩長[P.108圖]，短襪會選厚底耐磨的、長襪則視氣溫選擇厚薄及長度。

18° 泳衣、蛙鏡：沒帶就只能看別人玩水⊙[P.109圖]

19° 雨具：雨衣、雨傘，要用時沒帶就慘了！☹[P.110圖]

＊以上提到的三套，或三雙、三件之類的，意思是指其中有一件（或一套）已穿在自己身上了，另外還有兩套(件)。

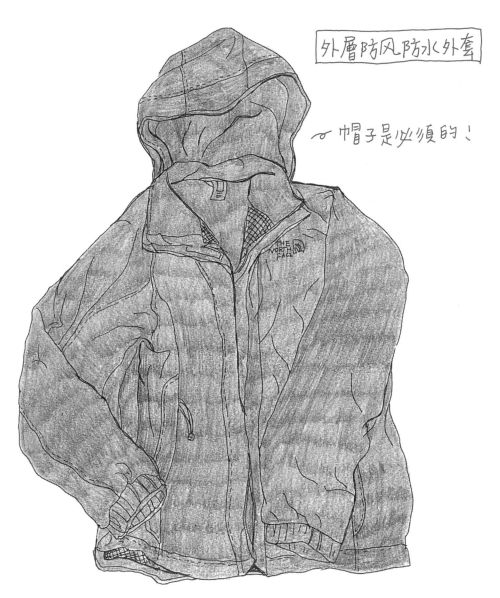

外層防風防水外套

⌒ 帽子是必須的！

品牌：The North Face，本來想買黑色或灰色，但是
因為特價活動，沒有太多顏色可選，最後
買了紅色，也好，如果爬山迷路，比較容易被
看見！可以擋小雨，但不能取代雨衣。95

中層刷毛外套 ，材質： 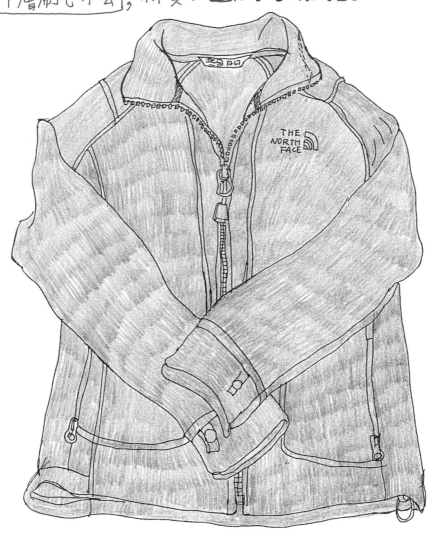 POLARTEC

品牌：The North Face ，網路關鍵字可用「保
　暖立領抓絨外套」找到，立領比較保暖，
　除了當中層衣保暖之外，也可當成外套單穿，
96　口袋有拉鍊，我買了淺灰色。

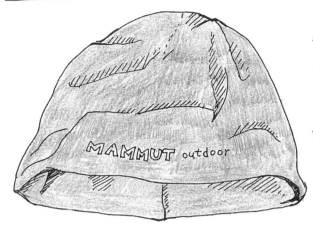

保暖帽

品牌：瑞士的
MAMMUT長毛象，
Peter說這頂帽子
的大小適合我的
頭型，所以送給
我！

材質：△〢POLARTEC（和中層刷毛外套的材質
是一樣的！）這種布料是美國知名布廠研發的
合成布料，採高科技織造技術，質料輕，毛
絨的纖維表面可以抓住暖空氣，保持身體
溫暖，且具有排濕快乾的優點，布料的彈性
和延展性也很適合身體大幅度活動，多次洗
滌也不易起毛球，有人會選擇羽絨衣做為中層
保暖衣，但就觸感、排濕及洗滌是否方便而言，
我比較喜歡這種可以丟洗衣機的刷毛材質。
回想當背包客的日子，我的旅行不是自己獨立
完成的，而是靠朋友的意見與幫忙才能一步步
向前，他們看到適合的小東西會順手買來給我
旅行用，也會給予建議勸敗，害我掉坑☺ 97

底層排汗保暖衣褲，黑色

品牌：瑞士品牌
ODLO，我另外也
有買紐西蘭品牌
ICEBREAKER，會
從中挑一套帶出
門，保暖程度真
的完勝市面上什
麼用咖啡渣做
的發熱衣。

台灣冬季寒流來襲時，我也會拿出來穿，具有防臭
抗菌機能，穿很多天沒洗也不會臭，價格依禦寒
程度分等級，我買的是去滑雪也沒問題的，洗的
時候要注意洗衣劑不可含漂白劑，我在國外都
自己手洗，通常不會送洗。

98

快乾短袖上衣

快乾短袖上衣三件都是在迪卡儂買的，不是黑色，就是深灰色。

口袋會放一枝筆和迷你小筆記本。

口袋

快乾長褲

長褲是 Hang Ten 的，有四個口袋的設計我很喜歡，可惜腰側的兩個口袋沒有拉鍊，不然就更完美了！

99

抗UV快乾薄外套, 白色 (比較不會吸熱)

品牌: 台灣本土品牌 Free, 拉鍊穿脫方便, 我平常
會把頸掛暗袋蓋在這件薄外套下面, 白色也剛
好可以搭配我的藍色連身裙, 缺點是容易皺,
100 但我出門旅行時都沒在管衣服皺不皺的!

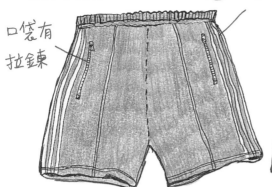

短褲

口袋有拉鍊

側邊三條白色條紋,以為是愛迪達嗎?

▲ 中山小藍褲正面

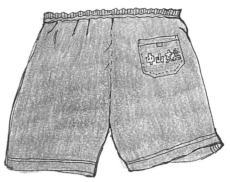

▲ 中山小藍褲背面

▲ 非常舒適的瑜伽褲(黑)

我最常帶出國的是適合身體伸展的瑜伽褲,然而我學校學生上體育課都穿中山小藍褲,外型寬大略長,有大媽風格,學生常向我吹噓小藍褲有多好穿,敝校對小藍褲的認同感已超過白衣黑裙的制服,腦波很弱的我也在學生的慫恿之下買了一件小藍褲,學生叫我一定要穿出國,讓小藍褲名揚海外(為什麼她們講什麼,我就要做什麼,我是鸚鵡嗎?),瑜伽褲重量110g,小藍褲為256g,我想請廠商做輕一點更好!

101

連身裙,藍色

這件連身裙 我從大學穿到現在,透氣輕軟
不怕皺(因為布料原本就是皺皺的!),雖然
淺藍色、小圓袖以及蝴蝶結實在太與我風格
102不符,但因為好穿又百搭,所以每次都帶出國。

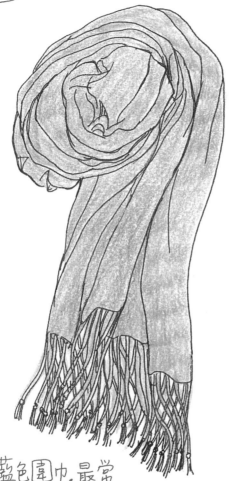

圍巾

偶爾會帶出國，
彩色手織圍巾，
購於衣索比亞

▲ 藍色圍巾，最常
使用，200×70cm，喀什米爾羊毛，同事從
尼泊爾買回來送我的，用了十幾年仍保持
得很好，謝謝同事的溫暖！可當披肩。
每次旅行回來，我都會用冷洗精略為浸
泡清洗，仔細折疊收納。　　　　103

魔術行頭巾

，已能用了十幾年了，用途很廣，包頭或當蒙面巾都很適合，去伊朗時，當地伊斯蘭戒律嚴格，連外國女性也要恪守包頭巾的規定，然而我包頭巾技術不佳，頭巾總是滑下來露出頭髮，後來我先包魔術行頭巾，再包一般頭巾，就萬無一失了。

遮陽帽

我把民宿弟弟送我的編織帶手縫上去。

素色遮陽帽是在國道三號清水休息站亂買的，我自己幫它加了防風固定繩，2011年在祕魯的的喀喀湖 Taquile 塔奎勒小島，住進一間設施簡單卻十分溫馨的民宿，我們在那裡度過好幾天美好時光，我幫民宿家庭畫肖像，民宿主人弟弟居然削削用他姊姊的帽子尺寸織了代表十生圖騰的帽子裝飾送給我們，那是一圈小人跳舞的圖案，此島素以男性編織著名。

104

勃肯鞋, 褐色

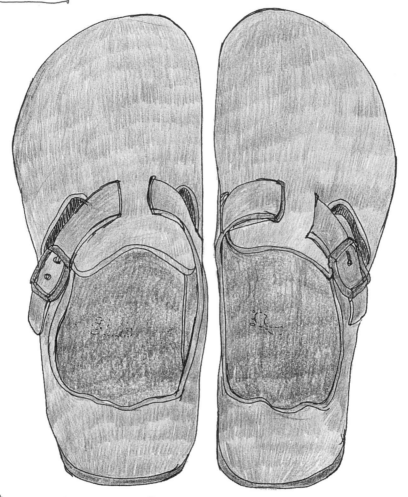

鞋子的選擇須考慮活動強度與腳型,勃肯鞋
很適合長途行走,只要定期保養、更換鞋底,一
雙可以穿很久,我已經穿壞一雙了,這是第二雙,缺
點是不防水且鞋底有點滑。出門旅行最好穿
包鞋,對雙腳比較能起保護作用。 105

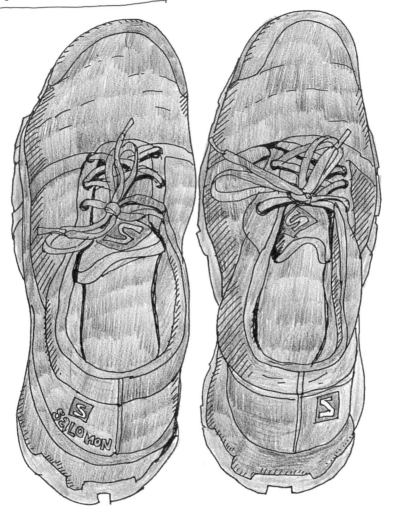

防水登山健行鞋

品牌：法國Salomon，Gore-tex 防水材質，我不喜歡
太厚重的登山鞋，所以買了輕量低筒的樣式，
且我喜歡黑色低調的設計，所以排除花俏鮮豔
的鞋款，這雙的防水效果很不錯，北台灣惱人
106 的冬雨季節，我都把它拿來當雨鞋穿。

夾腳拖鞋（涼鞋），時尚的金色

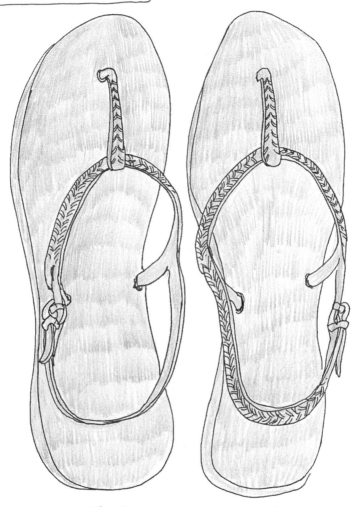

自助旅行一定要帶一雙，我不喜歡戶外運動涼鞋，
這雙後腳跟有帶子的夾腳涼鞋，有一點羅馬涼
鞋風格，可以搭配我的藍色連身裙，但它的缺
點是鞋底很滑，要小心行走，用好市多或IKEA
買的大夾鏈袋可以剛剛好裝下它！　　107

黑色短襪

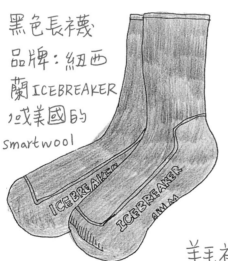

厚底耐磨的
短襪,品牌忘了,
只有出國旅行才
會穿這種耐磨
的襪子,因為我是一個
熱愛走路又耐長途
行走的人!

黑色長襪
品牌:紐西
蘭 ICEBREAKER
或美國的
smartwool

會買羊毛襪是因為
朋友小玉、Yu-wen 以及
Peter 不斷勸敗,告
訴我──羊毛襪這
種天然纖維,有著
恆溫、防臭的特性,
羊毛襪是許多登山客的
最佳選擇,可以很多天不洗不換也不會臭,
是棉襪及化學纖維襪比不上的……,
小玉並親身試驗見證到底要穿多少天才會
臭?(我到底交了什麼朋友?)這種純羊毛
襪真的可以讓人擺脫臭腳的尷尬!

108

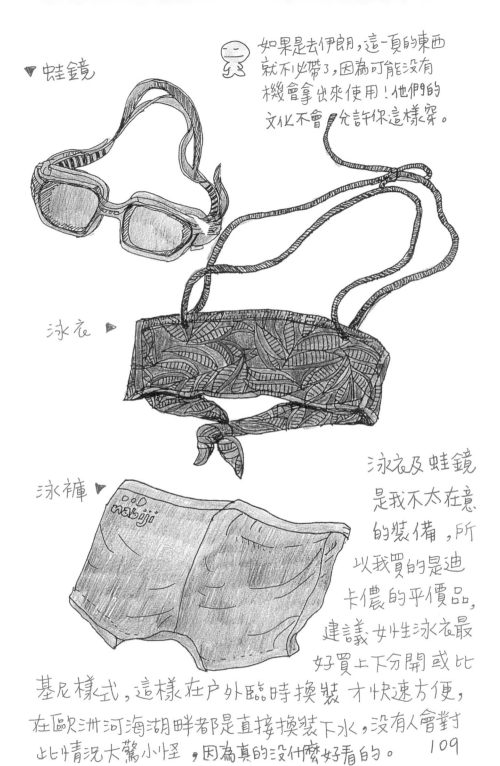

▼蛙鏡

如果是去伊朗,這一頁的東西就不必帶了,因為可能沒有機會拿出來使用!他們的文化不會允許你這樣穿。

泳衣 ▶

泳褲 ▶

泳衣及蛙鏡是我不太在意的裝備,所以我買的是迪卡儂的平價品,建議女生泳衣最好買上下分開或比基尼樣式,這樣在戶外臨時換裝才快速方便,在歐洲河海湖畔都是直接換裝下水,沒有人會對此情況大驚小怪,因為真的沒什麼好看的。 109

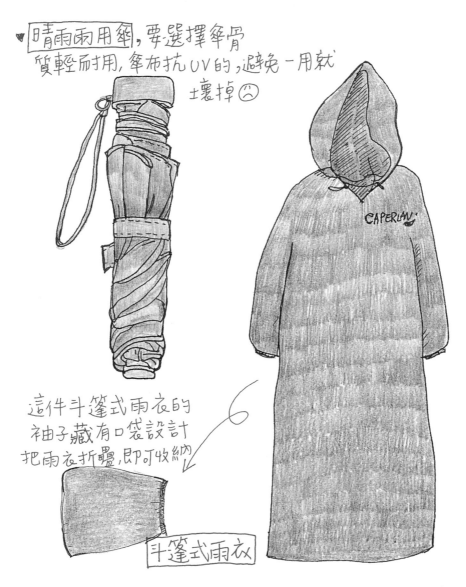

晴雨兩用傘,要選擇傘骨
質輕耐用,傘布抗UV的,避免一用就
壞掉☹

這件斗篷式雨衣的
袖子藏有口袋設計
把雨衣折疊,即可收納

斗篷式雨衣

　　登山健行最好穿雨衣雨褲.才不容易進水(穿
拋棄式的垃圾袋雨衣是自殺行為),但我通常是
走比較輕鬆的郊山或大眾健行步道,所以我只
帶傘和斗篷式雨衣,此雨衣購於迪卡儂,下雨
時可快速穿上。

17 衣物收納與洗滌

很多人問我：「你出國兩個月，是不是要帶很多衣服？」，其實出國兩個月要帶的東西，大概和出國一兩週帶的東西差不多，因為你不可能都不洗衣服吧！旅行時，除非水資源有限，否則我天天洗衣服，若適逢雨季、衣服難乾，就用毛巾壽司卷吸水法（詳見 P.88），不然就用吹風機助攻，其實，旅行一點也不浪漫，光是應付食衣住行瑣事就忙不過來了，所以我才不相信什麼「旅行是到遠方尋找自我，是一生追逐的夢想」之類的鬼話，不管去了多遠，我還是得賣力地洗衣、晾衣、疊衣服，不然明天穿什麼？旅行就是這麼現實，而且是把很多基本生存需求丟到一個比台灣還不方便的基準線以下，在國外旅行，我每天都很努力求生存，比上班還累。

在國外，有時窮鄉僻壤未必有洗衣店存在，或者因為一天的換洗衣物量很少，特地送洗有點奇怪！我都自己洗！

我想念家裡的洗烘脫洗一洗衣機

我為什麼要到這麼遠的地方來洗衣服？

以下列出來的品項，純屬小老百姓多年經驗值！

1° 手卷式真空壓縮袋

衣服很佔行李箱空間，這種壓
縮袋不必靠吸塵器輔助，用
雙手就可以把空氣擠出來，
有「止回流氣閥結構」，可以
防止空氣回流，除了可壓縮衣服體積，還可防水。

> 旅行神器！

用腳踩，
也可以把
空氣擠出
來。

2° 大塑膠購物袋

除了裝衣服可防水之外，去浴室洗澡時我會提
這個袋子去，防止平價旅館的蓮蓬頭老是亂
噴水！但其實我最常用它鋪在地上當坐墊，
然後把床當成桌子寫日記！

3° 洗衣袋

很多品牌的旅行衣物
網狀收納袋都不便宜，
想省錢的話，可以用家裡的洗衣袋代替，
洗衣袋也可以用來裝髒衣服，因為洗衣袋有
氣孔，髒衣服放著暫時沒洗，比較不會發臭，
如果剛好有洗衣機可以用時，就可以恢復
112 它做為洗衣袋的天職了。

> 沒有桌子！

> 為什麼不在桌上寫？

枕頭

床

大塑膠袋

4° 晒衣繩

用途不只晒衣服，如果入住背包旅館多人混住的房間，可以用曬衣繩加上大毛巾將床位遮蔽，保留一點隱私（但老實說，會選擇住這種房型的人，沒人在管隱私啦！）另外，我還曾用晒衣繩加上桌椅家具，固定不太可靠的門鎖，預防有人趁

Hostel（青年旅館，背包客棧，背包旅館）的 dormitory 房型通常是以床計價的上下舖，如果有點在意隱私，可以用大毛巾當窗簾遮一下。

夜晚偷潛入旅館房間！（我有頑強的求生意志！）
購買晒衣繩要注意以下條件：

(1) 晒衣繩兩端要有扣具（掛勾或吸盤等）.
　　這樣就不用自己打繩結或加工。

(2) 晒衣繩本身最好本身附有固定扣具的設計
　　（晒衣夾或扣環），才可直接扣夾衣物，不過，
　　如果沒有，也可以自己加上 S 形掛勾或燕尾夾。

(3) 要注意晒衣繩繩索本身的延展性（彈性），
　　很多時候，在國外洗衣是沒有脫水機幫忙的，113

如果繩子的延展性太好，濕衣服的重量會讓繩子承受重量而下垂，我的日常興趣之一是逛五金百貨賣場，巡視各種生活用品是否有新發明？經常看到一種附晒衣夾的彈性晒衣繩(圖P.177)，購買這種晒衣繩一定要注意，十之八九都有缺點，第一是它的晒衣夾會移動，濕衣服會因重量而滑移至繩索中段然後下垂觸地，不然就是衣服全集中在繩索中段而很難乾！

衣服會向下滑

可以分散一點嗎？

5° S形掛勾

可以當成繩子兩端的扣具，也可充當晒衣夾來使用。

6° 燕尾夾：
可以當曬衣夾，也可夾文件資料，或是吃了一半的零食。

7° 晒衣夾：
可以用S形掛勾或燕尾夾代替，市面上有賣一種旅行折疊布衣架，似乎不錯，不過，我用的是無印良品的產品。

旅行折疊布衣架

夾子

8° 衣架：
功能太單一，建議別帶。

9° 針線包：
因為我的褲子常破掉，所以我必帶

針線包，曾用它縫過暗袋，也曾借人縫背包！

品牌:UdiLife 疊疊樂／
旅行衣類壓縮袋三件式

有三個尺寸,非置入性行銷,
我只是剛好買到這牌子而已!
市面上有很多品牌可比較,
(我怕大家又要來問,所以去
查了網購記錄)好人!

品牌:屈臣氏塑膠購物袋
也是剛好使用這品牌而已,
大小及堅韌度都讓我
很滿意,但最近在屈臣氏
要加價購,似乎沒有了,
幸好我有學生之前送
的全新的,沒有斷貨
的憂慮(為何學生都要
送奇怪的東西給我?)

115

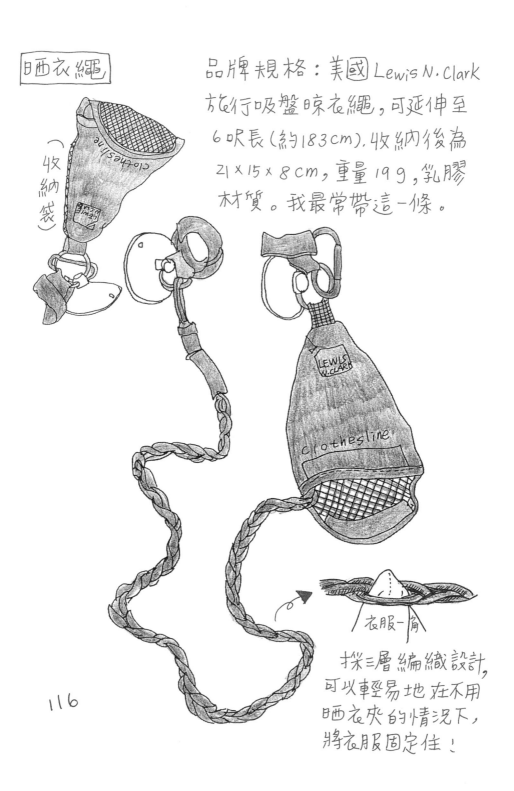

晒衣繩

品牌規格：美國 Lewis N. Clark
旅行吸盤晾衣繩，可延伸至
6呎長(約183cm)，收納後為
21x15x8cm，重量19g，乳膠
材質。我最常帶這一條。

（收納袋）

clothesline

LEWIS
N.CLARK

clothesline

衣服一角

116

採三層編織設計，
可以輕易地在不用
晒衣夾的情況下，
將衣服固定住！

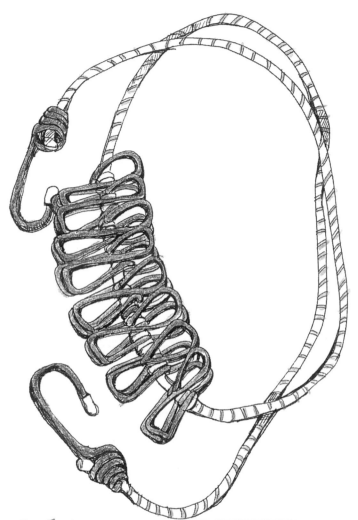

品牌：生活工場曬衣繩（附夾），長100公分，
雖然一般五金百貨行賣的相似品我都覺得不
好用，但這條的繩索延展性我覺得可以！附了
8支金屬夾，一個人勉強夠用，超過就不行了。

117

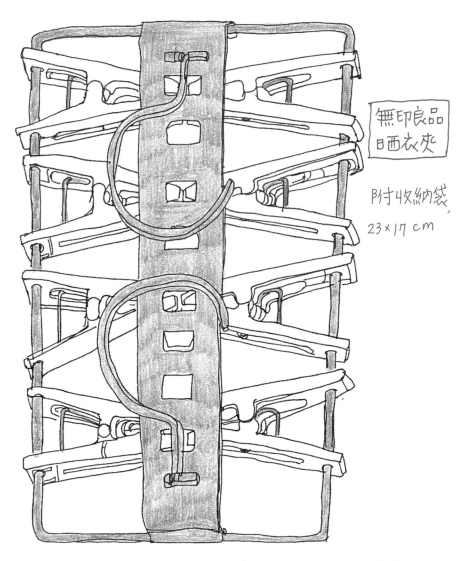

無印良品
日晒衣夾

附收納袋,
23×17 cm

品牌：MUJI 無印良品攜帶用洗衣組,它有附
一個迷你洗衣板,但洗衣板我沒有用,這是好友
員外從日本無印良品帶回來給我的,我不確定
118　台灣的無印良品有沒有賣。

衣架
（展開後）

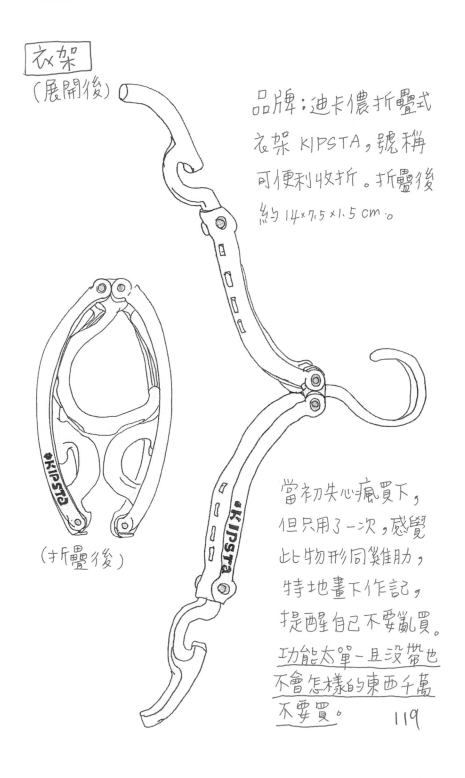

（折疊後）

品牌：迪卡儂折疊式
衣架 KIPSTA，號稱
可便利收折。折疊後
約 14×7.5×1.5 cm。

當初失心瘋買下，
但只用了一次，感覺
此物形同雞肋，
特地畫下作記，
提醒自己不要亂買。
功能太單一且沒帶也
不會怎樣的東西千萬
不要買。

119

▲ 洗衣袋，直接從家裡拿的，平常就在用的，
上面還有俗氣小花圖案。

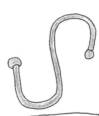

▲ S形掛勾，從家中
廚房取用的，旅行好
用單品！

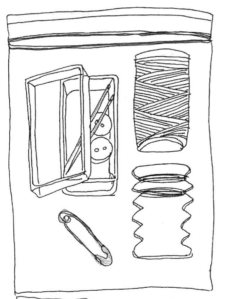

▲ 針線包：內有針、鈕扣、
別針、黑線、白線

▲ 燕尾夾，從書桌文
具櫃拿的，旅行時
一定要帶兩三個！

18 寢具

　我是一個不認床，且只要身體或頭靠在某個東西上，就可以迅速睡著的人；曾在旅行時碰到某個抱著大枕頭的美國女孩，她向我解釋說她睡覺不能沒有那個枕頭，我深深地同情她，我是那種好睡到敲鑼打鼓也吵不醒的人，能夠害我睡不好的，大概只有蚊子了，這個部分可以拿出來寫的只有「蚊帳」和「睡袋內套」了！

到哪兒都很好睡的我，天生旅行命！

1。蚊帳

　我以前一直以為在低緯濕熱的國家才需要防蚊，但我被蚊子叮得奇慘無比的經驗，卻是在中亞沙漠，那是一個烏茲別克西北方的綠洲城市，儘管沙漠氣候高溫乾燥，但灌溉渠道給了蚊子棲息孳生的環境條件，那裡的蚊子肥大兇狠，害我夜晚難以成眠，在旅館中坐困愁城……，當地也沒有紗窗這種東西，(好想賣紗窗給他們！)，經過那次可怕經驗，我回台灣後立刻買了旅行用單人蚊帳，非常睿智！121

2° 睡袋內套

(1) 我出國時通常不會帶睡袋，若登山健行有需要，到當地再租，但我會帶睡袋內套裸置於睡袋內，將自己的身體與租來的睡袋隔離。

(2) 如果旅館床舖不太乾淨，用睡袋內套可避免接觸。

(3) 有些背包旅館會要求旅客租借床單和枕頭套。如果沒有自備床單，使用睡袋內套有時是可以的，這樣可省下租借費用。

(4) 坐長途臥鋪火車或入住背包旅館多人混住的房間時，我會將貴重物品放入睡袋內套，這樣包著睡，比較安心。

最初當背包客時，沒有用睡袋內套，那時由同事手繪設計圖，一起去布市剪布請裁縫做床單，現在市面上有「旅行床單」，和昔日的設計概念接近。

單位：公分

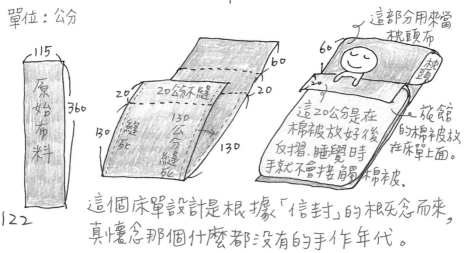

這個床單設計是根據「信封」的概念而來，真懷念那個什麼都沒有的手作年代。

品牌：Sea to summit 單人保暖 睡袋內套
　　一般升溫款(+8°C)　　　248g

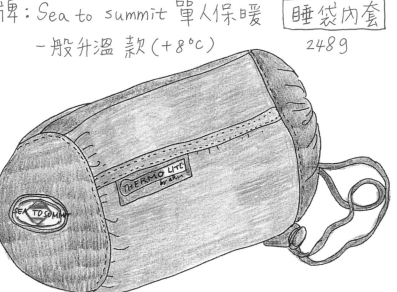

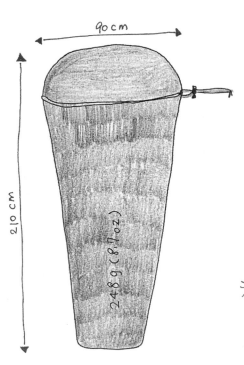

90 cm

210 cm

248g (8.7oz)

這個睡袋內套號稱
可提升保暖效果，
我買的是一般升溫款
(+8°C)，但老實說，效
果不彰，不過單獨使
用，當成薄被避免
著涼，我覺得可以！
同事說不太習慣這
種彈性伸展材質的
布料，我則ok！價格
不算便宜，下手前請考慮。

123

品牌：英國 Lifventure 輕量單人 旗行蚊帳
lifesystems Ultranet Single Mosquito Net

2209

收納後為
16×8×8 cm

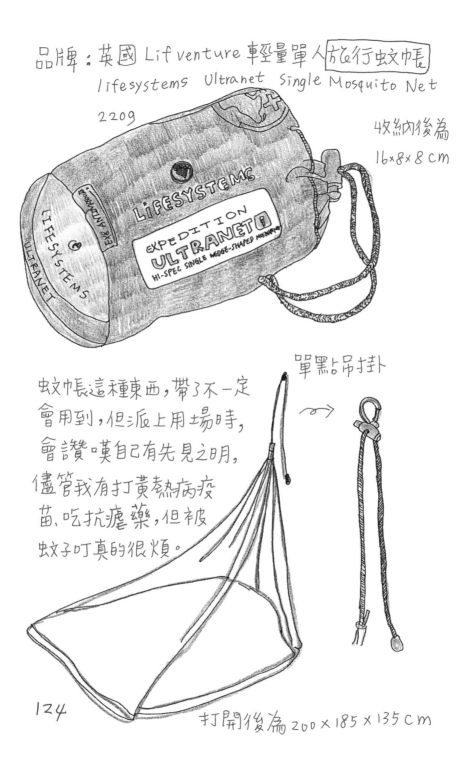

單點吊掛

蚊帳這種東西，帶了不一定
會用到，但派上用場時，
會讚嘆自己有先見之明，
儘管我有打黃熱病疫
苗、吃抗瘧藥，但被
蚊子叮真的很煩。

124

打開後為 200×185×135 cm

19 照明用具

這個項目在我的旅行備品中被列入「非常重要」的優先順序，生活在富足的台灣，習慣了燈一開就亮的生活，停電一兩個小時就受不了，想把台電罵爆的我們，應該很難想像停水停電這種事，在某些開發中國家，其實是人家生活的日常，到了這些國家，我也很自然地接受這些不方便，反正生活會用另一種方式運轉。

1° 頭燈（＊每個人都需要的單品，絕對不會後悔，快買！）

(1) 有人會說可以用手電筒或手機代替頭燈，但我覺得頭燈更好，因為頭燈戴在頭上，雙手可以空出來做事，也可避免因一時手滑而掉了手電筒或手機。

還好不是手機！

(2) 去參加團體旅行或露營時，夜晚用頭燈閱讀，比較不會干擾同寢室或同帳棚的人。

2° 摺疊式檯燈：為了寫日記，特別添購。

手電筒在黑夜的糞坑裡一閃一閃！

3° 迷你手電筒：繫於背包。

在吉爾吉斯蹲茅廁時，我的手電筒掉入糞坑！ 125

▼ 品牌：Luxsit mini 0.5w 迷你單眼 頭燈

　　　　長 6.3cm, 高 4.4cm, 燈頭直徑 2.5cm, 88g

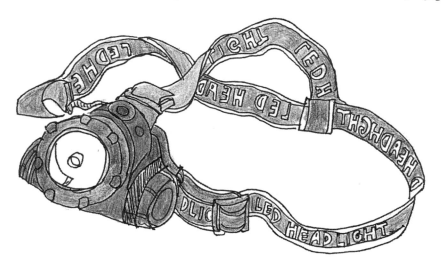

在開發中國家搭乘
長途巴士很難估計
抵達時間, 有時會
在月黑風高的夜晚
突然被叫下車, 在一片漆黑的荒郊野外等車、轉車,
所以搭車前我會先把頭燈放進背包前方口袋, 以
　　　　　　　　　備不時之需; 另外我也
　　　　　　　　　會在背包及腰包的拉鍊
　　　　　　　　　扣環繫上迷你 LED 手電
　　　　　　　　　筒, 方便臨時使用 (在開
　　　　　　　　　發中國家, 我會儘量避免
　　　　　　　　　拿出手機, 太引人注目了!)

▲ 迷你 LED 手電筒鑰匙圈

4×2.4×0.7cm, 8g

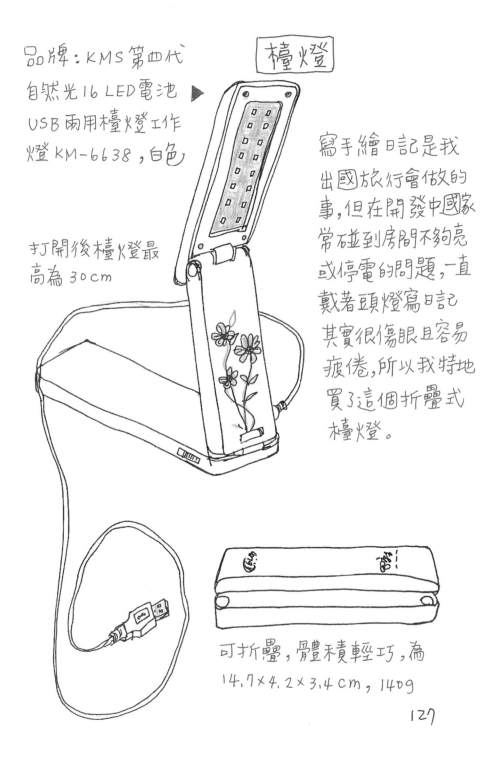

品牌：KMS 第四代
自然光16 LED電池
USB兩用檯燈工作
燈 KM-6638，白色 ▶

打開後檯燈最
高為 30cm

寫手繪日記是我
出國旅行會做的
事,但在開發中國家
常碰到房間不夠亮
或停電的問題,一直
戴著頭燈寫日記
其實很傷眼且容易
疲倦,所以我特地
買了這個折疊式
檯燈。

可折疊,體積輕巧,為
14.7×4.2×3.4 cm，140g

127

20 鋼杯和電湯匙

這也是被我列入「非帶不可」的項目,因為在開發中國家旅行時,入住的平價旅館通常沒有提供燒水設備,而一邊寫日記一邊喝熱茶、咖啡是我旅行時的小確幸,電湯匙比燒水速度很快,我很需要。

高中住宿就開始用了!

請叫我電湯匙小達人!

可以當成傳家寶的鋼杯!

1° 鋼杯

(1) 可以搭配電湯匙使用,也可以放在瓦斯爐上直接加熱(背包旅館通常有提供廚房)

(2) 可以煮開水、泡麵、泡茶,還可以裝水果,刷牙時可當漱口杯使用。

(3) 有時旅館浴室設備沒有蓮蓬頭,洗澡時,舀一桶熱水,這時鋼杯就可以用來舀水洗澡。

2° 電湯匙

為什麼我要跑那麼遠,來這裡用鋼杯舀水洗澡。

(1) 電壓有分 110V 及 220V 兩種,我兩種都有買,出國前我會先確認該國的電壓要用哪支電湯匙才相容。

(2) 使用時要用獨立插座,不要和其他電器共用插座,這樣比較安全。

(在國外旅行時,我經常喃喃自語……)

128

▼ 鋼杯和電湯匙
　鋼杯從高中用到
　現在,容量約
　1400ml,剛好
　可放下一碗
　泡麵!

慚愧!
它的蓋子....被很
瞎的我當垃圾丟
掉了...對不起!

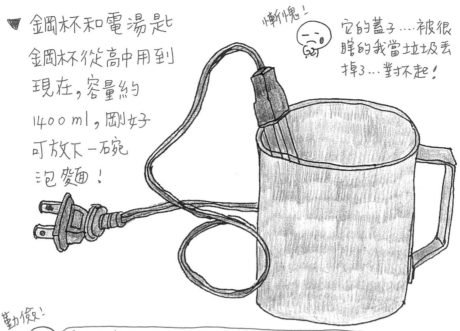

勤儉!
　　鈦合金的杯子很輕,為什麼不買來用?
　　因為鈦合金的杯子太貴了,且家有鋼杯,不想再
驕傲! 花錢買一個平常不常用的東西!

　　電湯匙小達人分享:如何煮泡麵並打蛋,加青菜?

(1) 先照正當程序將水煮開。

(2) 丟入整塊完整的泡麵(方
　　塊狀,不要捏碎),再加蛋,
　　等蛋差不多熟了,再丟青菜燙熟。

麵條塊體 電湯匙 蛋

(3) 電湯匙不適合煮濃稠物體,
　　所以秘訣是將麵條塊體當成一堵「牆」,
　　隔開蛋跟電湯匙,如此蛋就不會黏在電湯 129
　　匙上而燒焦。

電湯匙，這支是110V的（220V的相似，就不畫了）

懶得畫！

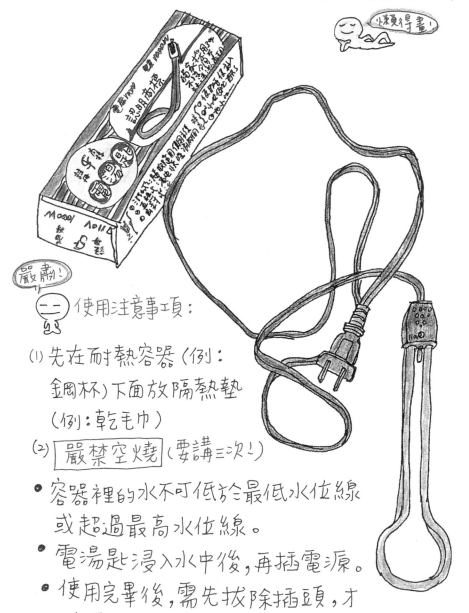

嚴肅！

使用注意事項：

(1) 先在耐熱容器（例：鋼杯）下面放隔熱墊（例：乾毛巾）

(2) 嚴禁空燒 （要講三次！）

● 容器裡的水不可低於最低水位線或超過最高水位線。

● 電湯匙浸入水中後，再插電源。

● 使用完畢後，需先拔除插頭，才將電湯匙取出、離開水面！

沒救了

煮到一半時，千萬不要好奇地拿起來看它是不是壞掉了，你一拿起來，它就真的空燒壞掉了。

130

21 餐具與飲食

我不挑食,而且還才擁有一副吃路邊攤也很少拉肚子的銅腸鐵胃,既然出了國,就應該勇方今接受新事物,不要嫌東嫌西,破壞自己和別人的心情,因此,我很少抱怨食物……,我喜歡透過街頭小吃體驗文化,想念台灣口味或想節省開銷時,會上菜市場買菜下廚,民宿或背包旅館可以使用廚房時,喜歡烹飪的我會用料理和其他國家的背包客進行國民外交!

想在國外下廚,有三件事要稍微注意一下!

第一件事 國外的瓦斯爐通常是手動點火

台灣的瓦斯爐只需將旋鈕輕輕一轉就會有火,但國外的瓦斯爐很多都得用火柴手動點火,而火柴這個東西,對台灣人而言應該可算是「古物」,有人出生後沒有看過或用過,緊張到把整盒火柴都折斷,還擔心瓦斯爐會爆炸,不管用掉多少盒火

賣火柴的 Peiyu

柴就是點不起來!這就是旅行,脫離了台灣的舒適圈,你有可能連瓦斯爐的火都點不著!一點小事就足以讓你懷疑人生。

只要學會點火,你的人生就進化了!

① 先劃開火柴,將火靠近爐頭
② 轉開旋鈕釋放瓦斯,此時爐火會「轟」地點起來!(別怕)
③ 馬上把火柴移開,將火柴撲熄,手放開瓦斯爐旋鈕。

☺ 第二件事 學會使用瓦斯爐煮飯

在國外不要妄想有電鍋這種東西(機率很低),必須學會如何用瓦斯爐煮出Q彈白飯,不然你只能吃稀飯,如果你可以餐餐吃義大利麵,就不用煩惱白飯的事,義大利麵真的很方便,可以做成沙拉冷盤、清炒或加各種醬汁、食材,失敗率極低。

主題從白飯變成義大利麵了。

為什麼?

☺ 第三件事 要會幾樣台灣料理拿手菜

近年來,亞洲食材在國外愈來愈容易找到,不管是亞洲商店或超市的亞洲食材區,都可以找到醬油等調味料,我覺得只要把醬油加進去,外國人都會相信你做的是 Chinese food,不管會不會做菜,都應該學幾道料理以便進行文化交流,我最常做的是:蔥油餅或蛋餅、蕃茄炒蛋、蛋炒飯或肉絲炒飯、蔥爆雞肉或蔥爆牛肉(如果沒有青蔥就用洋蔥),收買人心,未曾失敗過。

至於其他和餐具、飲食有關的東西,記錄如下:

1° 環保筷:外國人都對筷子滿好奇的,都會偷瞄我如何用筷子。不過,我覺得最好用的餐具是雙手,在印度、尼泊爾、斯里蘭卡、衣索比亞、烏茲別克等,我都入境隨俗用手吃飯。

2° 湯匙:通常直接拿廚房抽屜裡的,帶去旅行。

3° 瑞士刀(附有紅酒開瓶器)

4° 耐高溫隨身水壺

5° 隨身開瓶器:繫在背包扣環上

6° 酒瓶瓶塞:如果前往歐洲文化影響區,可在鬆散悠閒的行程中,和朋友開瓶紅酒小酌。

7° 咖啡用具 非常重要

儘管我的每次旅行都弄得像國際流浪漢似地灰頭土臉,但我在刻苦中也是有所追求的!喝咖啡是我旅行中重要的儀式感來源。只要能好好為自己沖一杯咖啡,就可以生出力量,就有力氣寫日記或去路上和騙子吵架。

- 折疊式咖啡濾杯和咖啡濾紙
- 免濾紙咖啡濾杯 } 從中擇一
- 旅行便攜式磨豆機

8° 泡麵和零食:我現在較少帶泡麵,但一定會帶可樂果豌豆酥。

133

▼ 可拆卸組合的 環保筷 , Peter送我的。

裝環保筷的盒子
▼ 12.5 x 3.5 x 1 cm

▲ 台灣人家中都會有的
圓形鐵湯匙

刀子銳利
煮飯切菜
沒有問題

瑞士刀 一定要▶
帶,發明這東西
的人應該是個
天才吧!功能
種類多寡看個人
需求決定,我這支
的功能不多但夠
用。

展
開
後
⟶

一定要有紅
酒開瓶器▶

▼隨身 開瓶器 ,某次買可樂娜
啤酒的贈品,小巧可愛,一直留著。

品牌:美國 Nalgene 寬口
運動水壺, 500ml

耐高溫隨身水壺

瓶身商標圖案

made in USA

- 材質耐高溫,可裝熱飲
- 裝熱水,再用毛巾包起來,
 可以當成暖暖包使用,天氣
 寒冷或經期疼痛都很好用
- 搭機通關時,因為攜帶的
 液體容量有限制,我會先把
 水倒出來,通過安檢後,帶
 著空瓶去登機門附近的
 飲水機裝水,或上機後
 請空服員幫忙裝水,因為
 機艙內空氣乾燥,須不斷
 補充水份。

▲ 酒瓶瓶塞,當紅酒喝不完時,就可派上用場.

可摺疊攜帶式咖啡
手沖濾杯, 矽膠製,
這是我最常帶出國的。

咖啡濾紙

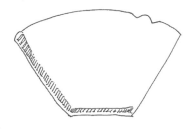

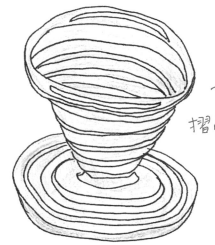

摺疊後

直徑11.5
厚度1.5
單位:cm

旅行中真的很需要用某些東西撐起自己, 咖啡香氣就是!

可拆式把手

⇒

品牌:Driver原木精鋼
迷你磨豆機, 台灣製
直徑4.5, 高12.5cm, 200g

這是一種
品味的
堅持!
你不懂!

太浮誇!
居然連磨
豆機也有?

▼組裝收納後，
一體成型，直徑9.5cm
高6cm

品牌: 仙德曼 Sadomain 旅行
咖啡沖泡器，台灣製，
240ml

濾杯
筷子

這個咖啡沖泡器有點小，
若咖啡杯口徑太大，濾杯
就無法固定於其上，但只需
要用兩根筷子架上去即可，
不需使用濾紙是它的優點，
但濾網網目較小，萃取速
度稍慢。

◀出水口

▲汲水澆壺

◀濾杯，內有304不鏽鋼
　濾網

如果旅途中，有什麼
是一杯咖啡不能解決
的，那就兩杯吧！

▲上蓋，也可在沖泡完畢後，
　將濾杯暫放於此　137

▲ 熱量較高,轉機肚子餓
的時候吃

▲ 原味的可樂果

小孩子才做選擇,可樂果
的口味很難選擇,所以
我兩種都帶

▲ 檸檬·玫瑰鹽口味的可樂果

▲ 口香糖

口香糖是
出發前就
會買的,鋁
箔包可用來
裝信用卡,
防止被隔
空盜刷(參
考P.71)

22 眼鏡

我有深度近視，平常因為不喜歡眼鏡架在鼻樑上的重量以及愛美，我戴的是雙週拋隱形眼鏡，但出國時，我會戴日拋隱形眼鏡，原因是：

(1) 我去的開發中國家，通常空氣污染嚴重（因為當地多使用已開發國家淘汰的二手車輛），隱形眼鏡易卡塵，若清潔不完全易造成感染。

(2) 開發中國家有時水資源不足，手無法清洗乾淨就清潔隱形眼鏡，衛生堪憂。

(3) 清潔隱形眼鏡用的藥水、生理食鹽水很重易滲漏，在國外買這些東西也不方便，基於前車之鑑，選擇日拋型。

▲ 每次出國，為了愛美，都會攜帶足量的日拋隱形眼鏡，我知道這樣很不環保，但…很抱歉。139

烏茲別克人不喜歡女生戴近視眼鏡,因為那表示她太會讀書,不好!

▲ 太陽眼鏡
可以保護眼睛,
避免受到紫外線
傷害,這是出門旅
行必備單品,眼鏡
忌重壓,一定要用眼鏡
盒保護,這支太陽眼鏡
是某次壓壞一支後,
在法國補貨。

▼ 裝太陽眼鏡的盒子

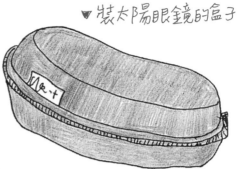

↘ 折疊後

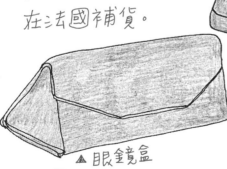

▲ 眼鏡盒

另外,飛機機艙內
空氣乾燥,長程飛行
不適合戴隱形眼鏡,
會造成乾澀不適,甚至
讓眼睛受傷,所以
戴一般眼鏡就好。

▲ 一般眼鏡,和隱形眼鏡
140 交叉使用

23 醫藥用品

　我曾在開發中國家進過幾次醫院，都不是因為生病，而是陪人探病、陪被狗咬的同學去打狂犬病疫苗，還有一次在吉爾吉斯搭共乘計程車，乘客突然心臟病發作，司機飛車將乘客送醫，以司機那時的車速，萬一發生車禍，醫院真的會成為我們所有乘客人生最後的終點，那次我也順便逛了醫院，根據這幾次在開發中國家逛醫院的經驗，我想除了醫療資源較好的大城市大醫院之外，其他地區性的小醫院和診所都令人擔憂，感覺去那裡就醫可能會病得更重，如果不敢去醫院，上藥房買藥也可能因為語言不通而買錯藥，為了降低風險，出發前，我會去看旅遊門診，拿藥或接種疫苗，也會注意自己接種的疫苗是否過了保護期限，需要再補針，拿藥及打疫苗對我而言，就像出發前去拜拜一樣，具有儀式感，宣告自己即將出發。

我有多種疫苗護身，百毒不侵了！

141

以下是我帶的醫藥用品：

1° 防蚊液：非常重要

雖然我會帶抗瘧藥前往開發中國家，但防蚊液不只防蚊，也可防其他蟲類，例如：跳蚤、扁蝨......等，我去衣索比亞時帶了兩瓶夠力的防蚊液才抵擋住跳蚤大軍。

2° 藥膏：例如紫草膏或中藥紫雲膏，應付刀傷燙傷。

3° 優碘棉片或碘液棉棒：優碘棉片是單片包裝，而碘液棉棒，只要從中折斷就可塗抹傷口。

4° OK繃

5° 紗布

藥局？ 帶在身上的藥可以開一間小藥局了！

6° 口服藥：例如普拿疼止痛錠．普拿疼伏冒錠（或伏冒熱飲）、胃腸藥；另外還有針對當地環境特性特別攜帶的藥，像是高山症用藥．抗瘧藥。

7° 小夾鏈袋：用來分裝藥品，以節省空間，同時會將用藥注意事項從藥包或藥盒剪下，一併放入夾鏈袋，並用油性筆標註效期。

8° 紅糖和鹽：拉肚子或感冒時，沖泡紅糖鹽水喝。

9° 棉花棒及裝棉花棒的盒子。

10° 防水醫藥包：將以上1°~9°物品裝入此包。

▲ 紫草膏

▲優碘棉片

▲ 紗布（單片裝）

▲ 止痛錠

▲ 伏冒錠

▲ OK 繃

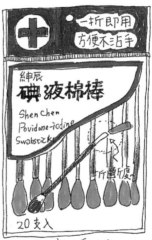

▲ 防蚊液（含DEET）

▲棉花棒

▲ 裝棉花棒的盒子（無印良品分裝盒）
10.5×7×2 cm

▲ 石碘液棉棒

▲ 防水醫藥包

▲ 小夾鏈袋 16.3×10cm

旅行小故事之五：高山症

「海拔高度愈高，空氣愈稀薄，氣壓愈低，人的身體會因為缺氧而引發一連串生理反應。」這是一般人都知道的關於高山症的常識，我原本自栩身體健康，高山症應該離我很遙遠，沒想到在秘魯，它找上了我。預防高山症的方式是要注意不要在短時間內上升太大的高度，應分次進行，讓身體慢慢適應高度變化。2011年前往秘魯，我和旅伴因為躁進，而在一天內由海拔100公尺左右的省都利馬上升至3326公尺高的印加古都庫斯科，我開始出現頭痛、虛弱的症狀，和感冒很像，我沒有聯想到高山症，直到頭痛得無法忍受，那種痛是想讓人去撞牆，希望撞牆的痛可以蓋過頭痛……，所幸我休息一晚後，症狀緩和下來，但我的旅伴就沒有我幸運了，

喝古柯茶據說可緩和高山症的不適，這是古柯茶茶包。

144

她嚴重咳嗽、頭痛、噁心、嘔吐，且走沒幾
步路就喘、無法移動，這時候最佳處理方
式是立刻降低高度、或給予氧氣，只要稍微降
低高度，情況就可以改善很多……，高山症不容
小覷見，每個人都有發病的可能，嚴重時會昏迷、
死亡；因為旅伴身體不適，我們在庫斯科
待了兩週，哪兒都沒去，直到狀況無礙才
動身前往馬丘比丘，旅館老闆教我們嚼
古柯葉緩和症狀，那兩週內我們最常做的
事是坐在廣場視野最好的陽台咖啡館看書、
畫畫、像頭　山羊般地啃食　古柯葉。

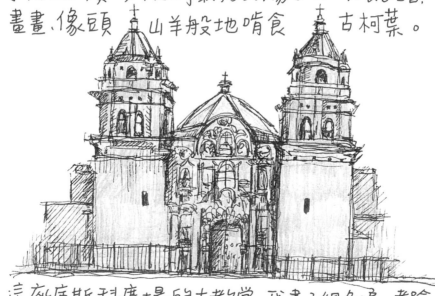

這座庫斯科廣場的大教堂，我畫了很多遍，都能
背了，之後，只要需前往高山地帶，我都會記取教
訓，準備好高山症藥物，並保持警覺。145

24 電子3C用品

手機借你

Peiyu
(生活在21世紀)

那是什麼？
 熟雞？
手機？
 善哉善哉。

玄奘
(從七世紀穿越而來)

我和同事在108新課綱多元選修課開設的
「未來の旅行家」課程，其中一個單元介紹了中國
最早的背包客──玄奘，課程安排是先讓學生
了解玄奘西遊的歷史背景、西遊路線的人文
及自然環境，再用google earth模擬實體驗
該路線，最後讓學生想像自己是玄奘，穿越
時空來到現代，舊地重遊後寫下臉書打卡文，
同事為了這個作業的版面逼真效果，還真的
以 玄奘的俗名「陳禕」去註冊了一個臉書
帳號；我想，如果玄奘真的穿越時空來到
21世紀，應該會驚呆了，想當初他得用油
燈照明，靠星空辨識方向、用紙筆寫下文字

記錄，而21世紀的我們可以打開手機的手電筒功能，靠GPS找方向，還可用語音輸入做記錄，玄奘那時擔心無水可喝（他曾為了在沙漠峰火台下取水而差點中箭，還差點渴死而出現幻覺），而我們最擔心的事情應該是無電可充。

記得我剛開始當背包客的遙遠年代，那時網際網路所能提供的資訊不如現在發達，早期在歐洲旅遊時，每次抵達新的城鎮，就得仰賴旅遊中心（information center，簡稱 i），索取旅館、交通資訊及紙本地圖。工作人員總是耐心十足地在地圖上幫我們圈出一個個目標，當時有些冷門地點，甚至得把背包旅館的留言簿當成教戰手冊，

自助旅行第一要務，就是緊抱住 i，也就是 information center 的大腿不放
——遙遠年代生存法則

重要訊息交流來自背包客之間的口耳相傳，所有的資訊都是靠問出來的，拍照則是用底片機，我們會用兩台相機，一台拍正片（幻燈片），一台拍負片（沖洗照片），旅行回來一定會辦一場幻燈片欣賞大會；現在一切都改變了，147

出發前我們可以用google map完美預演路線,並用搜尋引擎掌握目的地的資料,手機定位可以避免迷路,我不再走進旅遊中心要資料,背包客們也不再交談,大家總是專注於自己眼前的小螢幕而靜默不語,數位照片缺少了那種沖洗照片的開箱驚喜感,我們和旅行的距離,看似拉近,但其實更遠,因為電子3C產品可以隨時把我們的思緒拉走而不在當下,我們都不再專心旅行了。

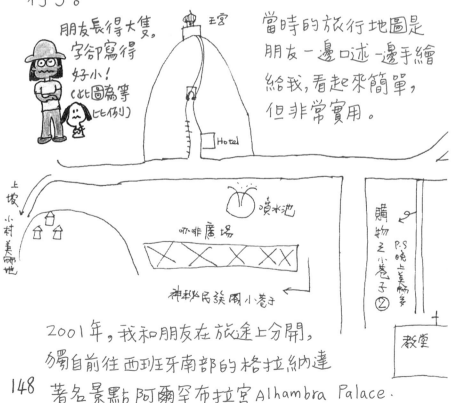

朋友長得大隻,字卻寫得好小!(此圖為等比比例)

當時的旅行地圖是朋友一邊口述一邊手繪給我,看起來簡單,但非常實用。

王宮

Hotel

上坡小村美術地

噴水池

咖啡廣場

神秘民族風小巷子

購物之小巷子②
P.S 晚上美術多

教堂

2001年,我和朋友在旅途上分開,獨自前往西班牙南部的格拉納達

148 著名景點阿爾罕布拉宮 Alhambra Palace.

我已經分不清楚這些電子3C用品對我的旅行
而言,是便利大於限制?抑或相反?我想擺脫
卻又捨不得放棄,這是現代人的宿命吧!

1° 手機

手機就寫了
快一頁!嚇!

現在很多旅館都有wifi,所以我通常不會買當
地的sim卡了,如果想打電話訂旅館或打回台灣,
我不會使用手機漫遊(因為太貴!).而是改用Skype,
所以出國前我會檢查Skype餘額,並把親友電話、
各種掛失電話、急難求助電話在Skype通訊
錄建檔,以備不時之需。

＊手機使用注意事項:☆不要以為國外跟台灣一樣
安全!☆改掉你的習慣!

(1) 不要邊走邊講(看)手機,
 你的手機隨時可能被搶走。

(2) 坐巴士或地鐵不要挨著門口
 滑手機,歹徒會盯上你,然
 後搶了手機就跑!

相信我,
我們台灣
的治安
好到我都
覺得
不好意思!

真的!

TAIWAN SAFE

(3) 手機要用掛繩扣在
 自己的包包上,滑手機
 時,要將掛繩扣在
 手腕上。

還我手機!

掛繩是必須的

(不聽忠告,會這樣)

149

2° **Ipad** 或筆電：視自己的需求，我通常帶 ipad！

3° 傳輸線：是一種容易消失的物品，最好多帶。

4° 行動電源：我去的國家常停電缺電，所以我通常最少帶兩個，有些國家海關對行動電源有規格限制，要注意，此物有過爆炸案例，所以不可放在託運行李。

5° 豆腐充電頭

6° 多孔電源延長線：當插座不夠用或離你很遠時，你會慶幸自己帶了它，另，USB孔是必須的。

7° 環保電池充電器：我不喜歡用完即丟的電池，所以我都使用可重覆充電的王環保電池。

8° 有線耳機及裝耳機的軟袋：旅行很容易掉東西，因為有太多事情分散注意力，所以我不帶無線耳機出門，太容易遺失了！ 無線藍芽耳機太沒存在感

9° 拍照設備：相機、相機電池、相機電池充電器、記憶卡、相機包、無線硬碟（存照片用）。

（有時候環保的 Peiyu）

近來，換了手機，以後我不帶相機了，用手機拍照就好！

10° 轉接插頭：我通常去單一國家，所以很少帶多國旅遊用的萬國插頭，而是確認目的國的插座形狀後，購買單獨轉接頭。

你終於自己買手機，而不是接收別人的了！

150

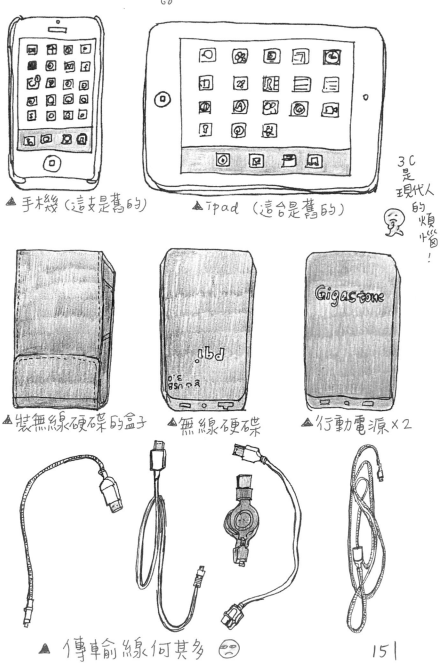

新的懶得再畫了！

▲ 手機（這支是舊的）　　　　　▲ ipad（這台是舊的）

3C 是現代人的煩惱！

▲ 裝無線硬碟的盒子　　▲ 無線硬碟　　　▲ 行動電源 x 2

▲ 傳輸線何其多

151

▲豆腐充電頭(白色)

▲轉接插頭
(歐夫見雙圓孔)

一定要有USB孔

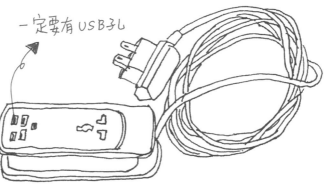

▲多孔電源延長線(白色)

▲環保電池充電器

▲裝耳機的軟袋
（朋友送的）

▲有線耳機
(白色)

▲相機記憶卡

▲相機電池

▲相機電池充電器

輕巧的數位相機▶
使用多年

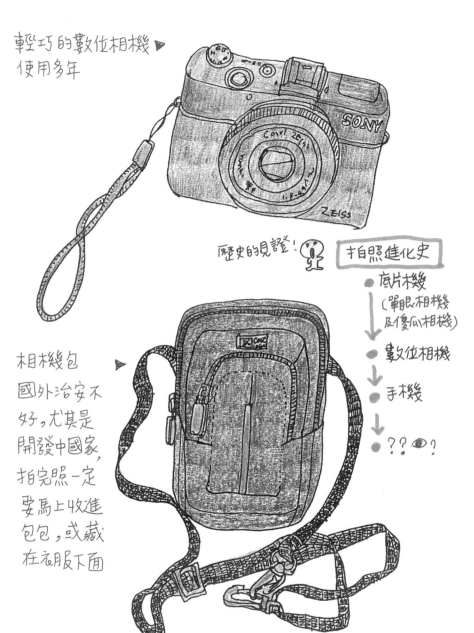

SONY

Carl Zeiss

ZEISS

歷史的見證!

拍照進化史
● 底片機
　（單眼相機
　及傻瓜相機）
↓
● 數位相機
↓
● 手機
↓
● ??? 👁?

相機包
國外治安不
好。尤其是
開發中國家，
拍完照一定
要馬上收進
包包，或藏
在衣服下面

感覺以後可能就直接用手機拍照，　153
不帶相機了，但一直拿出手機，又好危險！

25 文具

我很喜歡塗塗寫寫，但平時工作十分忙碌，沒有時間好好享受創作的樂趣，就算是週休二日，整個人也是呈放空停止思考的狀態，頂多畫些小東西，僅此而已！所謂「藝在閒中求」，出國時，可以跳脫日常例行公事的束縛，遠離熟悉場域，在各種新鮮人事物的刺激之下，創作的渴望和新點子無須召喚，而能源源不絕地自動前來，寫日記是一種整理想法，安放自我的過程，我很享受其中。

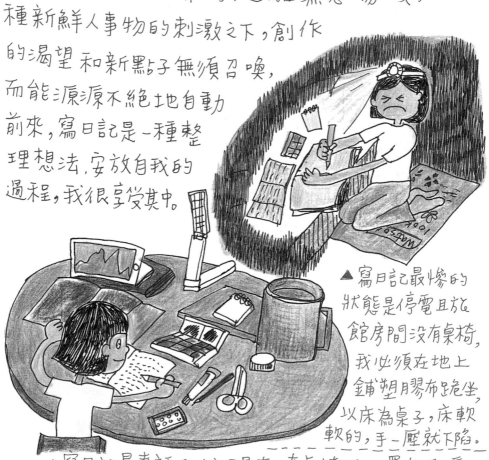

▲ 寫日記最慘的狀態是停電且旅館房間沒有桌椅，我必須在地上鋪塑膠布跪坐，以床為桌子，床軟軟的，手一壓就下陷。

▲ 寫日記最幸福的狀況是有一套桌椅可用，還有源源不絕的電，以及給力的 wifi 可以讓我上網查資料。

因為寫日記是旅行的每日重要儀式，所以文具
是我非常注重的部分，衣服可以少帶，而文具必須
帶好帶滿，出門前會用清單清點文具，途中如果
有東西用完或弄丟，回台灣就會立刻補上，而且最
好是補上一模一樣的才算完美，因為是創作工具，
所以我不喜歡把文具借給別人，堪稱偏執丸。

1° 文具袋(大)

　一直以來，我都是使用尼泊爾公平貿易品牌WSDO
（women's skills development
organization），這個品牌工作
室在尼泊爾 Pokhara波卡拉
湖畔深耕40年，用當地的
染色及織布技術製作具有特
色的手工布品,提供婦女工作機會。

▲ WSDO的品牌 LOGO

▲ 第一次到尼泊爾就買了這個品牌的袋子當文具袋,但那個
　綠色條紋文具袋在葡萄牙遺失,為此我又重回尼泊爾買了
　一個花色紋路相同的袋子,顏色為橘色,用到現在。155

2° 小文具袋

大文具袋容量較大，可以裝進大部份的書寫工具，平常會留在旅館，不會帶出去，我會準備一個小文具袋，裝進每日外出需要的簡單文具，通常是：鉛筆、紅黑藍三色簽字筆、橡皮擦、修正帶及一枝螢光筆，這樣就足以應付下午茶時間寫日記或研究旅遊書要做筆記劃重點的需求；我原本是用姊姊送的綠色筆袋，它是用沖繩特有的芭蕉布做成的，將芭蕉的纖維

▼沖繩芭蕉布筆袋

取絲做成紡線，再織成布，顏色淡雅，且融恰代表日月星辰、山川萬物的圖騰設計，但它的容量有點小，所以後來我改用朋友送的小包！

▲這是朋友M從國外買回來送我的，忘了是哪一國，她說那段時間我們常出國，互送東西，送到都忘了。

3° 水性彩色筆

無印良品的水性彩色筆，12色，圓形塑膠罐裝，攜帶方便，但似已停產，所以我會買其他品牌的單一顏色來補貨，通常用在日記標題或強調重點。

▼色筆容易乾掉，出發前都要試寫檢查。

4° 水彩工具

水彩是我覺得較難掌握的媒材，因為水份難以控制，我畫水彩時怕出錯，所以總是特別專心，但有時想想，是否該放鬆心情，也許會有意想不到的收穫，但我需要再多一點練習。

(1) 水彩：英國 Winsor & Newton 溫莎牛頓12色塊狀水彩組，只要會調色，12色就非常夠用

(2) 水彩筆和筆袋：水彩筆昂貴又脆弱，必須保護。

(3) 水彩紙：選用磅數高、明信片尺寸大小的水彩紙，畫完之後，還可當成明信訴寄給朋友。

(4) 瓶蓋：因為都畫小張的，用瓶蓋裝水就夠了。157

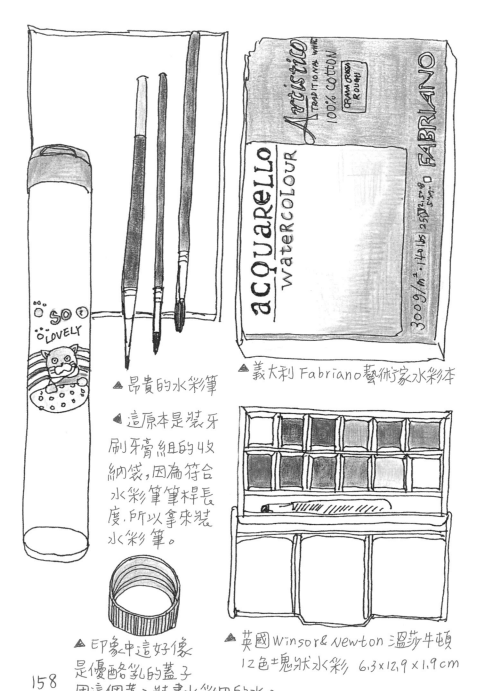

ACQUARELLO
WATERCOLOUR

Artistico
TRADITIONAL WHITE
100% COTTON
GRANA GROSSA
ROUGH

300g/m² · 14olbs · 250×2.5×80
FABRIANO

SO
LOVELY

▲ 昂貴的水彩筆

◀ 這原本是裝牙
刷牙膏組的收
納袋,因為符合
水彩筆筆桿長
度,所以拿來裝
水彩筆。

▲ 義大利 Fabriano 藝術家水彩本

▲ 印象中這好像
是優酪乳的蓋子
用這個蓋子裝畫水彩用的水。

▲ 英國 Winsor & Newton 溫莎牛頓
12色塊狀水彩 6.3×12.9×1.9cm

5° 日記本

這是旅途中最沉重的負荷之一，因為通常一次
旅行都差不多兩個月的時間，一本可能不夠寫。

▲ 黑色硬皮日記本（其實是
速寫本）21.5×15.3×3 cm，
680g，約100張

▲ 咖啡色硬皮日記本（其
實是速寫本）21.5×15.3×2.5 cm，
697g，約100張

因為要跟著我流浪兩個月，所以一定要選堅固耐磨
的硬皮筆記本，否則最後外皮會磨爛，甚至解體
日記本跟史小比一樣都很重要，搭飛機或巴士時，
絕不託運，會放在隨身行李，以免遺失；日記本封面
會寫上緊急聯絡方式，萬一遺失才可能找得回來；
我很注重紙質，用簽字筆書寫不可暈開或透到紙
背且必須讓彩色鉛筆顯色漂亮，我認可的這
兩款停產時，我不辭辛勞地到各美術社將庫存
餘貨全掃回家囤積，我真的是個偏執狂。159

6° 水性彩色鉛筆

就像韓國人有選擇困難 —— 不知道要吃炸醬麵還是炒石馬麵? (所以才有半半 Set), 出發去旅行的我, 也有選擇困難 —— 要帶哪一盒色鉛筆? 我家有很多色鉛筆, 長久以來, 生日、教師節. 畢業季等, 我收到迷你攜帶型、12色、24色, 加上我原本就有超過100色的色鉛筆, 我應該可以去賣色鉛筆了, 實在很難決定要帶哪一盒去旅行! 水性色鉛筆可當成一般色鉛筆直接著色, 也可以沾水做出類似水彩的效果, 也可以混色, 我通常

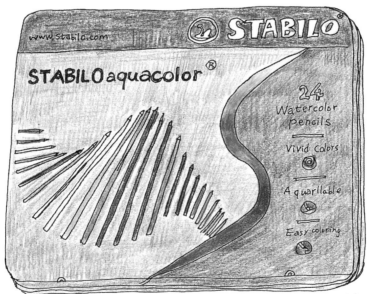

160 ▲ 德國 Stabilo 天鵝牌 aquacolor 水性色鉛筆24色, 我和朋友 Yu-wen 都喜歡它的色彩飽和度, 我覺得適合畫物品。

會帶 24 色出門，這裡手繪的兩盒是我最常帶出去的，鐵盒包裝耐擠壓，我會另外在鐵盒中放進一枝中國書畫專用的羊毫小楷，如果臨時要沾水做渲染效果，不必再找水彩筆是否在手邊，其實中國羊毫小楷是很適合畫水彩的工具，筆尖可勾勒細節，筆腹吸水飽滿，側擦可畫較大面積，一枝羊毫小楷可抵過好幾枝水彩筆。

不同的廠牌色鉛筆的調配方法都不同，所以各廠牌的色鉛筆顏色有差異，在不同紙張的顯色效果也不同，畫時要注意力道及方向，顏色才均勻。

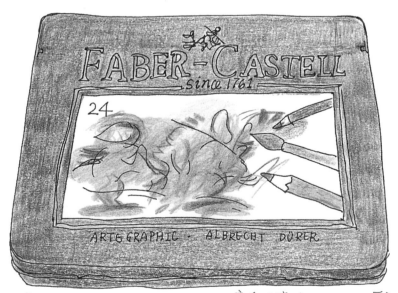

▲ 德國 Faber-Castell 輝柏，這盒是專家級的，我覺得飽和度沒有很高，但我喜歡它的渲染效果，這盒適合畫風景。

161

自動鉛筆筆芯　油性筆　螢光筆（黃色）　螢光筆（粉紅色）　自來水毛筆

7° 筆

日記本中所有
的文字都是用<u>極細字</u>
<u>簽字筆</u>寫的，我寫字很正，且不必用尺就
可以寫得很整齊；<u>油性簽字筆</u>除了在
膠帶（當標籤紙）上寫字，需要夜景效果時，我會用
這枝筆把紙張塗黑，僅留白點當成星辰，或用色紙
剪出星星，用鑷子一顆顆黏上去；<u>2B鉛筆或自動</u>
<u>鉛筆</u>可以打草稿輪廓，2B鉛筆很適合用來加
強暗面陰影，可以跟彩色鉛筆或水彩結合使用；
<u>自來水毛筆</u>是寫小卡片給外國朋友用的；<u>螢光筆</u>
是用來在旅遊書或相關資料畫重點。

極細字簽字筆（黑色）

極細字簽字筆（紅色）

極細字簽字筆（藍色）

極細字簽字筆（紫紅色）

2B鉛筆

自動鉛筆

▲極細字簽字筆替換筆芯,有紅黑藍三種顏色,在
開發中國家很難買到,尤其是黑色最常用,要帶很
多備用,我手勁很大寫字很用力,常磨壞筆頭,消
耗量頗大。

8° 黏貼固定用的文具

口紅膠是用在一般黏貼用途,可用來黏貼較
薄的紙張,若有時後悔想撕下也較不會造成
損毀;修正帶式雙面膠(俗稱豆豆貼)可貼
得較牢固,有些較厚的拍立得照片或明信片等,
用相片膠比較可靠;紙膠帶用在畫水彩時,
可以貼膠帶留白,可反覆撕貼的隱形膠帶

▲紙膠帶

▲隱形膠帶

可以用油性筆
在上面寫字,當
成標籤紙使
用,在背包旅館
冰食材時
常常用。

▲修正帶式双
面膠(豆豆貼)

▲口紅膠
過期會融化
變得超黏。

▲相片膠

▲迴紋針,
將拿到的文宣
資料暫時夾在
日記本,有空再貼。

9° 其他文具

因為我的手繪旅行日記全靠手寫，我常常寫錯字，必須依賴修正帶來修正錯字（修正液要等乾，太麻煩了，且乾的時候我通常會忘了寫），但是，修正帶有個麻煩，如果手繪日記要出版，送去掃描時，修正過的字會有點不清楚，必須另外加強筆劃，編輯問我：「你不是老師，為什麼錯字這麼多？」呵呵，我是地理老師，不是國文老師！旅行過程，我會收集當地博物館等文宣資料，選擇適合題材貼在日記上，連當地的廣告紙、茶包等，也會詳細閱讀篩選，每次找到可貼的東西就很開心又可輕鬆混掉一頁版面，沒有派上用場的資料，特別是彩色紙張，等到收集一定的量之後，我會用剪刀、美工刀、鑷子來做拼貼畫，做植物標本時也會用到鑷子。

做勞作！

你是出國旅行？
還是出國做勞作？

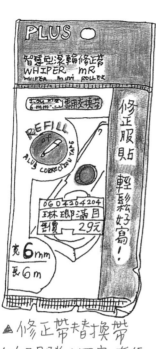

▲曾三次忘記託運，被海關沒收的剪刀。

（品牌：無印良品。）

▲修正帶替換帶
（在開發中國家奇貨可居）

▲修正帶（曾有海關人員好奇這到底是什麼）

▲永遠用不完的橡皮擦

▲鑷子

▲無印良品美工刀，一定要放在託運行李，不然會被沒收。

▲無印良品透明摺疊塑膠尺，完成展開可達30 cm，滿足我這個測量控。

(2007年中亞烏茲別克)
我的文具不是只有自己用而已，也會借給旅伴使用，
我們每天晚上都像小學生一樣忙著做勞作。

中．

TETPAДb
ДЛЯ
УЧЕНИ——КЛАССА——
——ШКОЛЫ

↓
當地的作業本
一本 50 Som

筆記本裡有畫小
小的格子，有12頁

Fish 的驕傲 → 植物標本 （她非常地驕傲）

ФАРГОНА
(FERGANA)

→ 這一頁是她最大的驕傲．

我是最大的幕後功臣，
因為我帶了相片膠．
而且我十分十分慷慨
地一次又一次地借
給她。

但她竟想用我的
自動鉛筆筆尖沾相
片膠來貼植物（以
自動鉛筆筆尖充當鑷子，
完全不顧慮筆尖會阻塞的
問題！）

ФАРГОНА
(FERGANA)
Golden Valley Homestay
的阿公說要給当礼物
这是当地女人染眉毛用
的染料植物 <Usma>

KOKAH II 18.July
(KOKAND)

kokand
Himik Hotel 外
人行道旁 18.July

ФАРГОНА
(fargona)

回 Golden
Valley Homestay
路上採集．古代
的栗（小米）尚
未馴化為栗之
前，就是由這一
類的尾草演化而來．（也有一点
長得像小麥）

KOKAH III 18.July
(KOKAND)

RISHDON
(РИШТАН) 在 Youth center
会說英文的烏茲別克人給的紫蘇（当地名称 Lihon）

167

26 五金用品及難以歸類的雜項

1° 定位及測量工具

可能是以前讀地理系及地理研究所做田野調查養成習慣，我很喜歡定位及測量，從自己所在的座標到周圍事物的尺寸數字，世界對我而言才可以變得具體，甚至可以從某些物品設備的尺寸差距，去比較不同民族文化的差異，雖然有時量了不一定會馬上派上用場，但我會先記下來，只要記下來就有一種成為偽科學家的自我感覺良好，不過記錄這些尺寸數字通常對畫圖的幫助不大，因為繪畫是透過自己的主觀意識去進行畫面篩選與變形，所以不必強求非得呈現正確的尺寸比例。

(1) <u>捲尺</u>：繫在腰包上，隨身攜帶，遇到好奇的東西就拿出來量一下，從臥鋪到麵包都量。

(2) <u>指南針</u>：雖然手機有GPS功能，但在開發中國家常碰到停電，且常把手機拿出來實在不安全，所以在旅館以下的地方，我通常使用指南針和紙本地圖，我的方向感很好，讀圖速度也很快，容易判斷相對位置。

(3)溫濕度計
有時跟朋友報告說
這裡很冷(熱)感覺
很不具體,必須有測
量結果做佐證,有
數字有真相。

▼搭火車臥鋪旅行時,
我一上車就會忙著量尺寸。

驚!這麼大!

中亞的Nan(饢,
麵包)比臉還大!

2° 迷你指甲剪:出門兩
個月,會需要用到。

3° 哨子:很重要,我會
在雙肩背包及腰包各繫一個,
遇到緊急事故可示警,在野
外迷路時可求救,我曾用哨子制止破壞自然
環境的遊客,嚇壞亂踩石灰岩的土耳其人。

4° D型登山扣環:分成有鎖環及無鎖環兩種,
方便在背包加掛東西或扣住拉鍊防小偷。

5° 夾鏈袋:十個背包客有九個會鼓吹夾鏈袋的
好用之處(剩下的一個可能是減塑環保人士),
搭機安檢時,我會將3C用品.液體凝膠及
金屬用品放進透明夾鏈袋,才能快速查驗。

6° 塑膠資料夾(袋)放重要文件或單據。

7° 小零錢包:放回台灣會用到的零錢,鑰匙.悠遊卡.

169

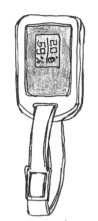

▲ 溫度度兼指
　南針

▲ 無印良品溫
　濕度計

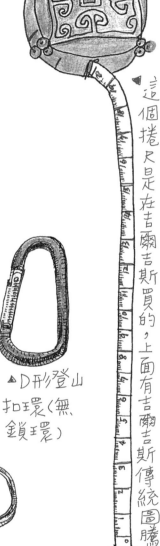

這個捲尺是在吉爾吉斯買的，上面有吉爾吉斯傳統圖騰

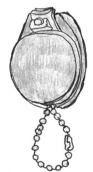

▲ 迷你指甲剪，平常
　放在辦公室抽屜

▲ D形登山
　扣環（有
　鎖環）

▲ D形登山
　扣環（無
　鎖環）

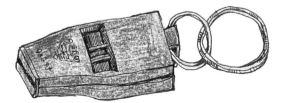

▲ 哨子，購於登山用品店，高音哨與

　低音哨適應不同地形環境，我帶的是高音哨。

背包客的最愛：夾鏈袋

剛好放得下夾腳拖
26.8 x 27.3 cm

▲ 美國 Ziploc 密保諾夾鏈袋

▲ A4 L形塑膠資料夾，
我會用透明膠帶將其
中一個開口封住，只留一
處開口，資料才不會掉。

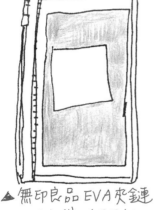

▲ 無印良品 EVA 夾鏈
收納袋（A5尺寸）

小零錢包
（同事送的）

台幣零錢 　　　　家裡的鑰匙 　　　悠遊卡（搭機
　　　　　　　　　　　　　　　　　　　　場捷運會用到）

（小零錢包放的是出國不會用到，但必須收好的東西
　　因為一回台灣，馬上就要用到！）

171

27 交通參考

以下是我在開發中國家的經驗，眉眉角角稍多，有些不一定適用於已開發國家。

都是血淚經驗累積！

字多，不喜者勿入！

● 基本原則：

1° 搭飛機很累，我通常會請旅館代訂機場接送服務，如果在機場或車站臨時要搭計程車，會請服務櫃台幫忙叫車，並將車子用手機拍照（尤其是車牌號碼），車價要先講清楚，最好白紙黑字寫下來作證，如果和旅伴共乘，一定要確認司機說的是一人價格還是多人總價，不肖司機的慣用伎倆是到目的地不認帳、裝死說之前講的是一人價，要你多付錢。

2° 長途移動的前一晚，我通常會搬到車站附近的旅館，儘量搭到清晨第一班車，才能在天黑之前到達目的地。

3° 火車的優點是平穩且定點、定時。是我的優先選擇，第二選擇是巴士，如果有得選，我會下重本買高級巴士，因為高級巴士舒適且停靠站較少，甚至沿途會有該公司專屬休息站、以GPS監控行車路徑，省時安心；如果沒有高級巴士，我

172

會搭乘大眾交通工具，例如：大巴士、mini bus迷你巴士；市區短距離移動，通常是步行，懶得走路時就搭嘟嘟車（電動三輪車）、人力三輪車（例如：印度），基於
- Tuk-Tuk
安全考量，很少搭便車，如果要搭計程車，會請人幫忙叫車，很少在路上隨機攔計程車。

4。有些國家有宵禁，禁止夜間行車，有些國家反而是夜車班次較多，狀況不一，我通常會選擇日間行駛的長途巴士，因為開發中國家路況差、且很多司機貪圖多賺錢而喜歡搶快．夜間行車不但危險，甚至還可能遭遇歹徒設路障攔車搶劫……；雖然我是一個到哪裡都很好睡的人，但搭夜車的睡眠品質多少會打點折扣，影響第二天的遊興，不但沒節省時間，反而讓自己更累。

5。開發中國家的交通潛規則之一是，「共乘巴士」、「共乘計程車」通常坐滿才開，要有耐心；通常
shared taxi
沒有站牌，隨招隨停，在大路旁或交叉路口等待比較容易成功！通常沒有車票只收現金。(冷氣通常壞掉)

mini bus迷你巴士其實是常見的廂型車，是我常搭的交通工具，常擠爆超載，甚至會放小板凳增加座位數。173

● 買車票方法：

1° 語言不通時，先把目的地、幾個人（可畫小人）、乘車日期等資訊寫在小筆記本上，對方一看就懂。

2° 如果可以，先問旁人車價多少，以免被坑錢。

3° 有時候，想去的地方沒有直達車可搭，必須分段搭乘，請熱心民眾把分段點（轉車點）地名、各段路程大約花費多少時間、金錢，儘可能標記在小筆記本上，再自行評估天黑之前是否能抵達，若天黑之前到不了，請當地人推薦比較容易找到旅館的轉車點。

● 乘車注意事項：

我很少買小販上車叫售的食物，只吃自己準備的乾糧和水果

1° 開發中國家的高級巴士通常有行李憑證，普通巴士則是把行李擺在車頂，我會親眼確認隨車小弟把我的大行李安置好，才放心上車（有些小偷會偷行李，尤其是外國旅客的行李！）

2° 把小記事本上的目的地秀給司機跟隨車小弟看，請他們提醒你下車，坐在司機旁邊的位置最好，他就不會忘記你的存在。

3° 隨身背包不要放在頭上的行李架上，要扣在自己身上，否則，等你打瞌睡睡醒來，它就消失了。

4° 跟左右乘客問好,打招呼,把自己的目的地故意大聲講出來,通常外國旅客都會成為眾人注目焦點,當目的地快到時,全車都會比你還激動,你絕對不可能忘了下車。

5° 不要一直拿手機出來看地圖,會引起扒手覬覦,除非是估算時間可能差不多快抵達時,可隱密地快速查看,看完馬上把手機收起來。如果坐在車門附近的位置一定要特別謹慎,因為歹徒可能搶了你的手機後跳下車跑走。

6° 如果車上很擠,且只剩站位時,背包不要後背,儘量抱在胸前,錢包不要放在衣服口袋,如果感覺有人故意擠碰,要趕快移動位置閃避。

7° 搭長途車前一定要上廁所,且只要不危及生命安全,儘量少喝水.每次只喝一小口就好,中途若有停靠休息站或司機停車讓乘客在野外自由解放,一定要把握機會,上一次是一次,不要覺得害羞。

8° 有些國家經常有軍警攔車臨檢,要事先把護照放在唾手可得之處,如果對方要求打開行李查驗,務必全程緊盯,這種經常臨檢的國家,通常不可在重要公共設施附近拍照,例:地鐵站、隧道口……,易遭軍警索賄。

175

旅行小故事之六：我的交通骨豐驗

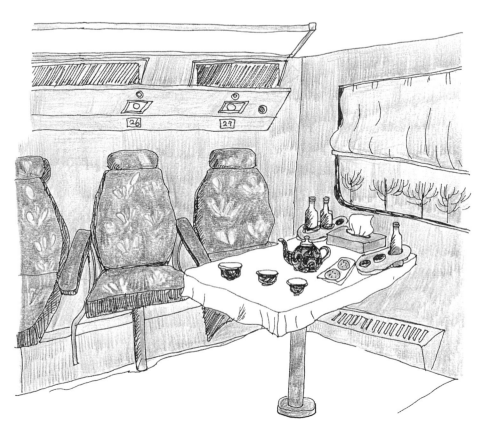

這是從中亞烏茲別克首都 Tashkent 塔什干
出發，前往世界遺產城市 Samarkand 撒馬爾罕
的火車，二等車廂，票價依當時匯率約台幣208元
一個包廂有六個座位，餐桌可伸縮，服務人員
會送來熱水及點心（餅乾、三明治、咖啡包、茶包）。
桌上有烏茲別克國民茶具，他們無時無刻都在喝茶。

2001年水都威尼斯,常搭公共汽船,街道像迷宮,運河交錯,我們每天迷路,咫尺天涯,永遠到達不了想去的地方。

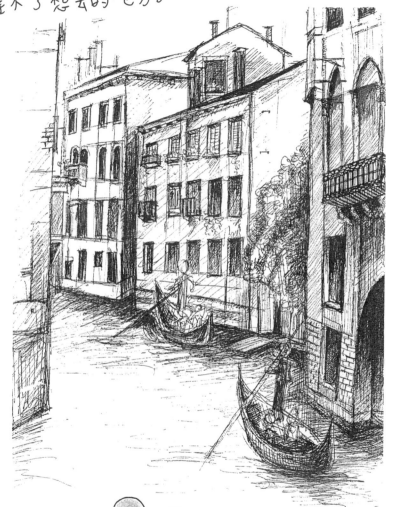

沒想到你那時候就很會畫畫了!

運河上的Gondola貢多拉小船裝飾得很復古,船夫一邊唱著民謠,實在太做作了!

177

2011年南美秘魯的的喀喀湖UROS蘆葦浮島門票

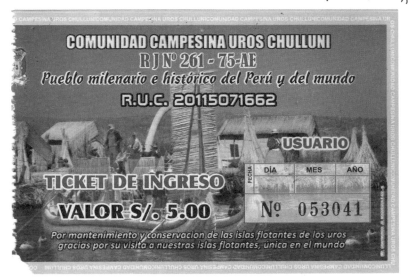

相信很多人跟我一樣是受網路照片吸引,才萌生前往的的喀喀湖旅行的念頭,特別是造型特殊的蘆葦船,像龍船似地航行於水天一色的藍色湖面上,但我到了這裡有點失望,因為它非常商業化,且想坐龍船還得額外加錢。

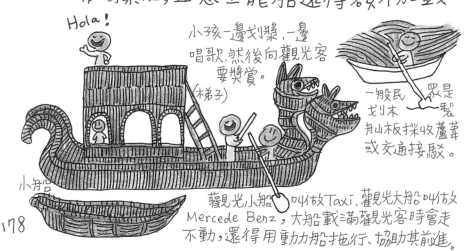

Hola!

小孩一邊划槳,一邊唱歌,然後向觀光客要獎賞。

(梯子)

一般民眾是划木角山板採收蘆葦或交通接駁。

小船

觀光小船叫做Taxi,觀光大船叫做Mercede Benz,大船載滿觀光客時會走不動,還得用動力船拖行、協助其前進。

178

2012年斯里蘭卡～最美的鐵道之旅

很多人聽過斯里蘭卡紅茶,卻不知道這裡有號稱世界最美的火車。此地鐵道建設於英國殖民時期,充滿濃濃英國風,其中號稱必搭乘的兩條路線是:Hill line高山線和Coast line海岸線,車行緩慢,如同台灣的平快車,風景絕佳,這兩段我都搭過。

從Galle迦勒到Colombo可倫坡這段是依海而建,離印度洋最近的距離僅1~2公尺,讓人感覺火車凌空行駛於海面上。
(註:前往可倫坡要坐在左邊位置,靠海比較近)。

印度洋上的珍珠—斯里蘭卡 Sri Lanka
(古城)
Kandy康堤
(首都)
colombo 可倫坡
★
● Ella埃拉
(茶園小鎮)
(世界遺產古城)
◎ Galle迦勒

從kandy康堤到Ella埃拉這條著名的高山線,穿越碧綠的茶園,起伏的山巒谷地,雲霧繚繞,站在車門邊,吹著濕濕涼涼的風,心曠神怡;車廂搖晃顛簸,還可看見採茶婦女呢!(註:這段是熱門觀光路線,最好提前買票)。

這是火車票,紫色的厚紙卡片,像台灣平快車票的質感。

179

這是斯里蘭卡 Kandy 康堤火車站的時刻表,火車何時到站?居然是用人手去扳動時鐘上的指針。

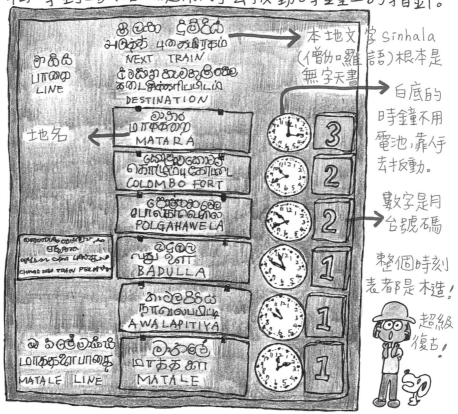

本地文字 Sinhala (僧伽羅語)根本是無字天書

白底的時鐘不用電池,靠人手去扳動。

數字是月台號碼

整個時刻表都是木造!

超級復古!

本地文字
LINE

地名

NEXT TRAIN

DESTINATION

MATARA

COLOMBO FORT

POLGAHAWELA

BADULLA

AWALAPITIYA

MATALE LINE MATALE

車頭

引擎蓋

司機位置

僧侶專用

前門

後門

180

在斯里蘭卡,佛教僧侶的地位崇高,十分受到尊重,在司機後方,也就是右側乘客第一排的兩個位置是博愛座,但不是保留給老弱婦孺,而是給僧侶坐的,很喜歡坐司機附近的我,佔用博愛座好幾次才知道自己失誤了。

28 住宿參考

真的! 公主貴婦及凡事要求完美鉅細靡遺者，勿入！

我知道很多人喜歡把旅行計畫寫得像企畫書，且必須訂好每一站的旅館才安心，但這個方式不適合我，因為我去的地方多屬開發中國家，有長達兩個月的暑假，時間很有彈性，所以我通常只訂下機後第一站的旅館，先訂一、兩晚，再見機行事，因為行程充滿車程交通.治安.....等不可控因素，先訂好全程住宿反而綁手綁腳，只能隨機應變。

我的住宿考量是安全擺第一.舒適擺第二，雖然有錢好辦事，但有時在窮鄉僻壤，就算有錢也無法找到可對應的品質，甚至有時受環境所迫必須降低標準，只要浴室有熱水，水柱強，我就覺得是天堂，有件事比較苦惱，那就是我很容易受當地消費水準影響（腦波太弱？）不管旅館報價多少，我都會覺得 "very expensive"，一副吃驚樣，明明超便宜，我卻還大驚小怪，所以我總要提醒自己 "你是台灣人，你住得起，放心！"，以免回來後看日記，會受不了自己太省。

181

● 獲取旅館資訊的來源

1° 閱讀旅遊指南、網站或網友推薦。

2° 朋友推薦、旅途中問其他背包客是否有口袋名單.
或請旅遊中心、旅館老闆介紹,例如:有些小
村民宿並沒有上網宣傳,單憑口耳相傳。

3° 到當地才問路人哪裡有旅館,因為有時候
車程充滿變數,不確定今天自己到底在哪裡
落腳,且戰且走,到了再問。

4° 抵達當地時,交通節點例如:車站,有時會有
旅行社或掮客招攬生意,他們通常會說英文.
是很好的資訊來源,早上去機會更多。

2003年,我在匈牙利布達佩斯因旅館客滿而到處碰壁,突發奇想
一大早去車站碰運氣,順利讓自己被民宿主人捕捉.後來在其他國家
旅行時,也會遵循此經驗法則 (註:Pension約略是民宿的意思)

● 訂旅館的方法

1° 透過訂房網站、社群媒體.例:臉書.WhatsApp.

182 2° 有些旅館沒有網頁,會用Skype直接打電話訂。

3° 旅館經營者多少都會點英文,但有時字櫃台的職員不懂英文,我通常會事先惡補打電話訂房的關鍵字。例如:

- 單人房(因為喜歡安靜,所以我通常不會選擇dormitory合宿房,也不考慮沙發衝浪,如果沒有單人房,我就住雙人房)

- 多少錢(通常對方的答案都是一晚的價錢)

- ?晚(或?天,讓對方知道我要住多久)

- 星期?(講明後天或日期易出錯,我通常會講我星期幾要住)

- Taiwan(中文姓名拼音對外國人而言有難度,我通常表明自己來自台灣,台灣人口佔世界比例不高,背包客比例也不高,會同一天和我一樣去同地方訂房的人更少)

- 挑選旅館注意事項

1° 交通節點附近的旅館雖然方便,但經常龍蛇雜處,有得必有失。

OH! Miss Taiwan?
YES!

2° 我通常會避免冷僻角落的房間,例如:走廊最後一間或頂樓……。

183

3° 房間開窗不靠走道者為佳，同時注意陽台落地窗或對外窗是否可以上鎖，若陽台與隔壁陽台緊鄰，易遭翻越入侵，有朋友在中南半島旅行，半夜有小偷用竹竿從窗戶伸入房間企圖勾走背包。

4° 天花板上的任何東西，例如：吊燈、吊扇，在開發中國家有可能搖搖欲墜，可能成為危及生命的殺手，注意不要對準床鋪。

相信你的直覺和磁場感受，不安全或有問題的旅館，一定會有某些地方讓你覺得不對勁、不舒服！

不要隨便開房門！

誰啊？

我！

● 住房小叮嚀

1° 不輕易把電子產品放在公共區域充電，如果真要這麼做，絕不讓物品離開視線，連要去上廁所也不例外。

2° 人在房間內時，若有人敲門，不輕易開門，問清來者何人，開門時先上鎖鍊，只開門縫；曾碰過土耳其旅館職員深夜送奶茶請我喝、印度人敲門送水，不管是否

184

真的是好意，基於防備，我都倒掉了。

3° 有些國家對住房身份審查嚴格，會要求押護照在櫃台，個人覺得此舉風險特高，我會用較不重要的證件（例如：國際教師證）代替護照，因為護照弄丟非常非常麻煩。

4° 貴重物品如果白天外出時要放在房間，要放在行李箱內並上鎖，但只能防君子不防小人。

5° 深夜問題多，天黑之前回到旅館最好。

6° 如果有不可抗拒之因素，不得已要留宿於有安全疑慮的旅館，我通常會用手機發定位給家人，並避免頻繁出入房間，不要讓別人知道我單獨旅行。

7° 記得拿旅館名片（手機拍名片有可能碰到手機沒電），如果不小心遇到臨檢或迷路時，可以秀出旅館名片。

障礙競賽？

房門

TV

桌子

椅子

床頭櫃

咪赫

有一次，住到一間感覺職員神色有異、不太安全的旅館，我睡前把好幾樣傢俱堵住房門，並把哨子放在枕頭旁邊！

185

旅行小故事之七：吉爾吉斯民宿

大部份的旅行中,我都住得還可以,然而,有時候會因為誤判、或環境條件限制,讓自己掉入『極簡』、『樸實無華』的時空中,很像掉進愛麗絲夢遊仙境的兔子洞,再爬出來時,以為自己重返幾十年前台灣的生活環境,只好自我安慰說:「旅行本來就是要體驗不一樣的生活啊!」;奢華體驗沒有,極簡樸實的例子倒可以在此分享一二。

呵! 為了體驗人生

為什麼要來這裡砍柴?

2007年,到吉爾吉斯旅遊,資訊相當缺乏,我們聽了當地人的推薦、前往小山村一遊。

3
31

↓
車票是寫在一張很像紙屑的小紙片上面。

老爺巴士,前進十分緩慢,且發出極大噪音,感覺隨時會解體!

Osh → ÖzGÖN ≒50分鐘, 3550m
ÖzGÖN→Ak-Terek≒ 1.5小時,3550m

↙ kalpak
高高的白
色氈帽

↘ utuk

離開城市愈遠,見到很多老人
頭戴傳統白色氈帽、人們騎著
馬或驢子出門買東西......,綠色
田野背後是高大壯闊的山景,
我不禁慶幸自己來對了地方。
我們不知道要在哪裡下車,決定坐
到最後一站,那是個鳥地方,我比手
畫腳向一位老婆婆詢問是否有
旅館,聰明的我用手勢比出房子的
形狀,再做個睡覺的動作,但老
婆婆告訴我們這裡沒有旅館,我跟老婆婆
套友情,想去住她家〈心機好重!〉

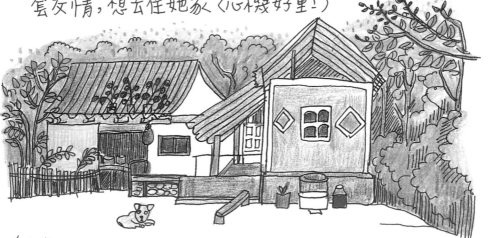

所幸巴士司機很擔心我們,他並沒有馬上把車
開走,他觀察一陣後叫我們上車,在一戶民宅前
把我們放下來,請當地小朋友帶我們去民宿。 187

熱心的司機很用力地和我們握手說再見,再度駕駛小黃巴士,在唯一的一條馬路上揚塵而去,莫名的感動充塞在我的心中,因為儘管語言不通,他卻盡力幫助我們,胸有成竹地要我們相信他就對了,連車上另一位乘客都安撫我們不用擔心,跟著司機就對了。

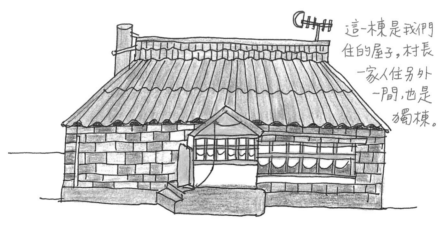

這一棟是我們住的屋子,村長一家人住另外一間,也是獨棟。

在Ak-Terek住的民宿,這是村長家,和一般台灣常見的美侖美奐的假民宿不同,我們真的是住在他們的家裡,進入他們日常生活的場域,村長及太太都不懂英文,我們靠比手畫腳及畫圖溝通。(每人每日250 som,含早餐,晚餐另加90 som)

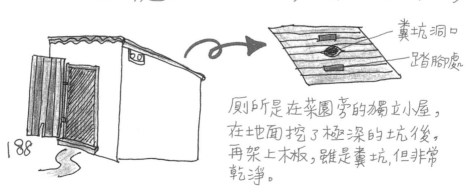

糞坑洞口

踏腳處

廁所是在菜園旁的獨立小屋,在地面挖了極深的坑後,再架上木板,雖是糞坑,但非常乾淨。

平面圖

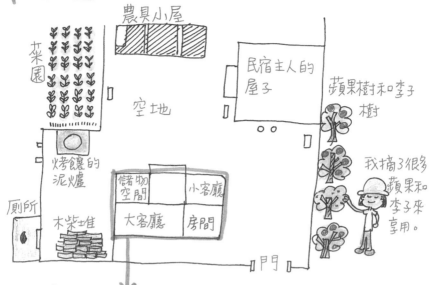

農具小屋

菜園

空地

民宿主人的屋子

蘋果樹和李子樹

我摘了很多蘋果和李子來享用。

烤饢的泥爐

廁所

木柴堆

儲物空間

小客廳

大客廳

房間

門

這間獨立的房屋做為民宿之用,進門之後地上全鋪了地毯,有很多抱枕和被子,住多少人都沒問題沒用到的毯子和被子全都堆疊如好幾座小山,我想,這裡的冬天一定非常冷。

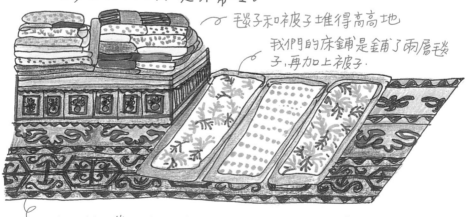

毯子和被子堆得高高地

我們的床鋪是鋪了兩層毯子,再加上被子.

地上的毯子有各色吉爾吉斯傳統圖騰,這種羊毛氈毯是傳統工藝,家家戶戶都可以看到。

189

藉觀察這裡的民宅空間配置，它是一個具有能量循環功能的有機體，在這個體系運作中，生活所需的物品幾乎是取自大自然、自己加工生產的，很少有剩餘，就算有剩餘或廢料，也可反饋。重新進入體系，很少有東西是無用的、被浪費掉的，也很少製造垃圾。

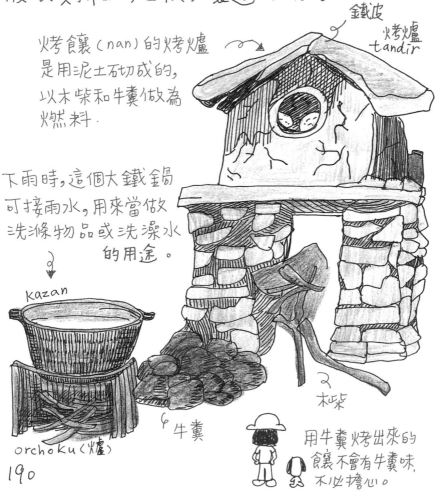

烤饢(nan)的烤爐是用泥土砌成的，以木柴和牛糞做為燃料。

鐵皮

烤爐
tandir

下雨時，這個大鐵鍋可接雨水，用來當做洗滌物品或洗澡水的用途。

kazan

orchoku(爐)

牛糞

木柴

用牛糞烤出來的饢不會有牛糞味，不必擔心。

190

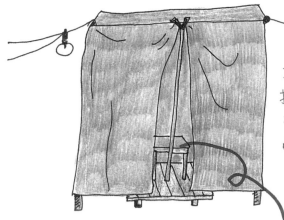

村長用藍色帆布迅速
搭建一個簡易浴室，
帆布甚至還有拉鍊，
可以把"門"拉起來！

浴室裡面放了一個衣架子，
讓我們掛衣服，還有一張
板凳，到了洗澡時間，他們
會燒上熱水，這桶珍貴的熱
水附帶一支水瓢，放置在板
凳上，要用來洗臉，洗頭，洗澡。

← 香皂

這間民宿沒有自來水，全靠村長的女兒，
一個小女孩　　　去提　　　回來。

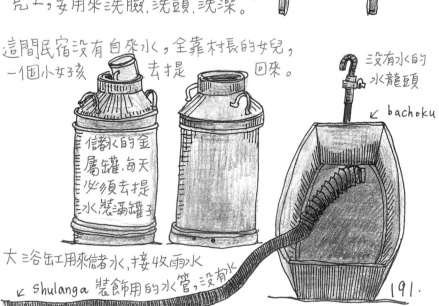

→ 沒有水的
水龍頭

← bachoku

儲水的金
屬罐，每天
必須去提
水裝滿罐子

大浴缸用來儲水，接收雨水

← shulanga 裝飾用的水管，沒有水

191.

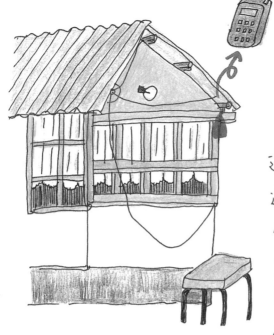

只有戶外才收得到手機信號,所以民宿主人把手機高掛在屋頂旁邊,那是家裡收訊最好的地方,要用椅子墊高才拿得到。

這個小山村平凡寧靜,連手機訊號都很難收到,白天也沒有電,直到晚上七、八點才會點燈(這裡大概八、九點才天黑,很多人用太陽能板發電)我們的三餐都在民宿解決,我們沒想到這裡這麼偏僻.有點後悔在özgön轉車時沒有補貨,意外在散步途中發現一間雜貨店,欣喜若狂,趕緊買了礦泉水和零食。

因為資源有限,光是每天處理日常生活基本需求就要花很多時間,民宿沒有自來水,家裡所有的水都是小女孩一趟趟去提回來的,點點滴滴.彌足珍貴,我們用水時戒慎恐懼.刷牙洗臉時儘量只用不到鋼杯一半的水量,我們決定去河邊洗衣.因為不忍心讓小女孩來回提水。

192

民宿老闆娘說可以幫我們洗衣服,但被
我們婉拒了,拎了髒衣服和洗衣皂往河邊
移動,民宿老闆可能是擔心我們的安全,所
以跟著我們,並引導我們到水淺之處,河
邊有很多大石頭,可以當成天然洗衣板,我
生平第一次在河邊洗衣,昨天才下過雨,河水
有一點混濁,有點擔心衣服會愈洗愈髒。
我使勁搓揉,算了,有得洗就要偷笑了!白天
太陽出來後,氣溫會上升,穿短袖還OK,我們
決定把洗澡時間從晚上改成下午三點,那
時鐵鍋中的水被晒得暖烘烘,不用再燒熱水。193

第二天的行程是騎馬上山，這是我第一次嘗試
「馬」這種交通工具，非常緊張，馬應該也感
受到我的緊張而略顯焦躁，馬是一種極具
耐力且非常適應地形的動物，陡峭斜坡，
碎石路，甚至是可怕的懸崖，牠都能保持
穩健踏實的節奏前進，我因緊張而全身僵
硬，騎得異常辛苦，一路上，我們只看到馬和
驢這兩種交通工具，這條上山的路，真的是名
副其實的「馬路」！

大約走了一個多小時，路旁開始出現牧民的
夏季帳棚，像一個個小蘑菇，在碧綠的青草
地上冒出來，村長 (也就是我們的嚮導) 遇到
好幾個熟人，停「馬」攀談，遠方的帳棚
中的牧民隔大老遠和我們揮手打招呼，山上
的生活寂寞艱辛，不是「生活」而是「生存」。

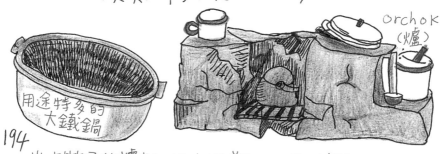

orchok
(爐)

用途特多的
大鐵鍋

194

山上牧民的爐灶，以土坯塑形而成，簡單好用。

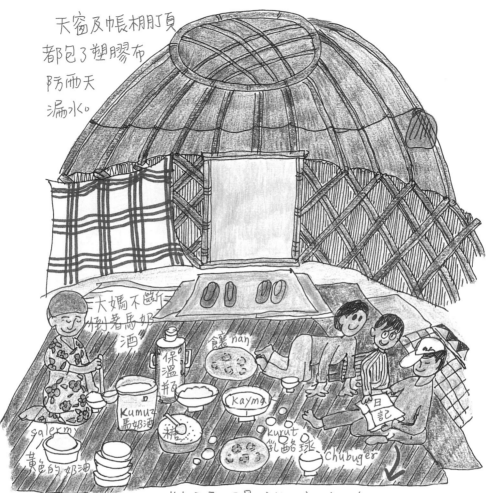

天窗及帳棚頂
都包了塑膠布
防雨天
漏水。

大媽不斷
倒著馬奶
酒

保溫
瓶

饢 nan

kayma

Kumuz
馬奶酒

糖

kurut
乳酪球

salermy
黃色的奶油

Chubuger

日記

牧民翻閱我的日記,討論十分熱烈

山上物資不豐,但牧民都十分熱情地請我們
進入帳棚休息吃東西,餐布上一字排開,除
了茶、饢之外,全是自產的奶製品,不同顏色的
奶油,更少不了迎賓必備的馬奶酒,我的碗
不斷被倒滿,我有種微醺感.擔心自己醉倒
我們也拿出事先準備的水果及糖果回謝。195

大部份的帳棚並不像我們在旅遊網站看到的那麼美，反而是小小舊舊的。

bosuy 帳棚

煙囪

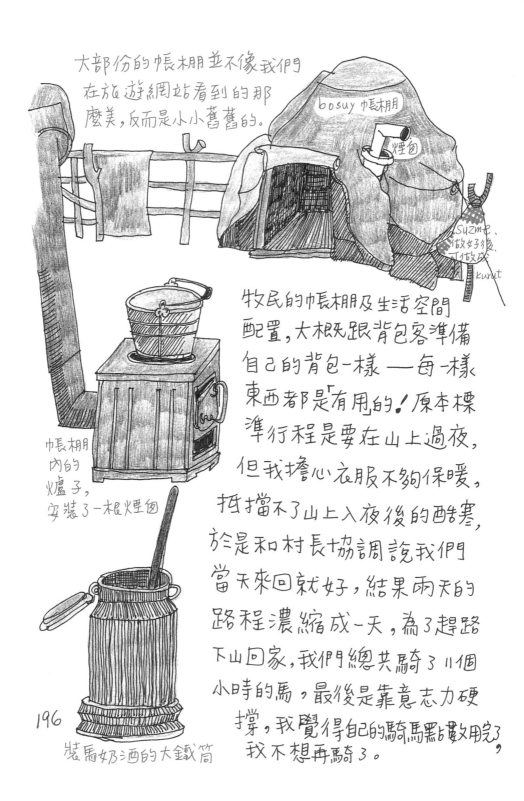

Suzme，做好後，可做成 kurut

牧民的帳棚及生活空間配置，大概跟背包客準備自己的背包一樣 ——每一樣東西都是「有用」的！原本標準行程是要在山上過夜，但我擔心衣服不夠保暖，抵擋不了山上入夜後的酷寒，於是和村長協調說我們當天來回就好，結果兩天的路程濃縮成一天，為了趕路下山回家，我們總共騎了11個小時的馬，最後是靠意志力硬撐，我覺得自己的騎馬點數脫了，我不想再騎了。

帳棚內的爐子，安裝了一根煙囪

裝馬奶酒的大鐵筒

騎馬下山時，翻越了這座、另一座又在眼前，一山比一山高，只想快點結束騎馬的惡夢，直到翻越最後一個山頭，看到遠方河谷旁的村莊，白色小屋像散落林間的盒子，忍不住歡呼：「終於快到了！」，當民宿老闆再度提議：「明天帶你們去另一個河谷？」，我們嚇得臉色發白，連說不要，明天我們在村子裡放空就好。

騎馬11小時後遺症：
{ O型腿
 走路外八

一回到民宿，我們都累癱在床上，只要稍微移動身體，全身關節都會痛。

隔天，我們睡到日上三竿才起床吃早餐，然後又去河邊洗衣，昨夜下了大雨，河水比昨天更急，顏色更濁、更黃，我覺得我的衣服好像愈洗愈髒了，匆忙搓洗之後，回到民宿，我又舀了大鐵鍋裡的一些水，再沖一遍……，趁著大好陽光，晒在菜園前的晾衣繩上，生活真是不容易啊！特別是來自台灣的我，自來水、電力等，一切好像都取用不虞匱乏，我坐在菜園旁的長凳上，瞇著眼，看著一旁在暖陽下的小狗睡覺。197

晒衣繩前方的菜園，種了馬鈴薯、洋蔥、青椒、蕃茄……等日常生活需要的蔬果

我的長褲　我的大毛巾

　稍晚，我向民宿老闆娘表示明天要離開了，想先結帳，然而，帳目卻超過我的預估，三餐之中，早餐和先前講的不一樣，不是附加，而是要額外再付，嚮導和馬匹費用也令我訝異，算法和我的認知也有出入……，我心中不悅，但還是付了錢，都怪我因為心情愉悅，而在當初沒有一樣一樣刨根問底弄清楚，當晚我翻出抵達當天在小記事本上寫的價格再次詢問她，她竟對我怒目而視，我並沒有想要把錢拿回來，而是有種失望沮喪的感覺，覺得自己對人的信任被傷害了，沒想到小山村之旅是這樣劃下句點的。

198

離開AK-Terek 小山村的最後一頓早餐，吃得異常沉重與尷尬，老闆娘沒給我們好臉色看，倒茶時，把茶杯倒了個全滿！當地人喝茶的習慣是只會幫客人的茶杯倒半滿，並隨時為客人添加茶水，讓客人可以一直喝到熱茶，不致於變涼，如果主人為客人的茶杯倒滿，意思是送客……。

我們踏上旅程，前往Arslanbob，路程十分曲折，轉了好幾次車，我算了身上剩下的吉爾吉斯幣，剩下不多，不知是否可以撐到離開吉爾吉斯？也不知道即將前往的Arslanbob是一個怎樣的地方？我當下決定先在Jalal-Abad的市集採買泡麵、蔬果，接下來幾天就自煮吧！彌補一些在AK-Terek的金錢損失。

我們很幸運地遇到一位好心的司機，直接把我們載到Arslanbob的CBT (旅遊機構)，把我們移交給職員，請對方幫我們安排住宿，才放心離開，CBT職員英文流利，且所有的服務，從住宿到租車、Horse trek、Guide……等價格均透明化，讓人放心。

我們住進了一間花木扶疏的可愛民宿，離市中心步行只需10分鐘，環境安靜舒適。199

不一定要擁有名牌鍋，才會懂作菜。

阿嬤廚房只有幾樣廚具，
卻能變出美味餐點

我們想省錢，所以沒在民宿
訂餐點，自己用瑞士刀、鋼杯
電湯匙在房間料理泡麵及
生菜沙拉晚餐，民宿阿嬤應是察覺我們
的動靜，來問我們隔天早餐想吃什麼，之後
請她媳婦送來大盤抓飯、生菜沙拉，過了
一會兒又沏了一壺綠茶給我們解膩；隔天
早上除了我們前一晚預約的煎蛋捲早餐之
外，民宿媳婦又送來三盤 Karsha（牛奶粥）。
她們表示這些餐點都是招待我們的，
是免費的。

阿嬤的廚房是
三片矮牆圍起
來一處不到 3m²
的空間，僅有一個
簡單燒柴的土灶。

民宿阿嬤可能以為我們很窮吧？一直請我們吃東西，她的廚藝太好了，讓我們馬上放棄想自己煮泡麵的計畫，決定向民宿訂餐，第二天的晚餐我們點了拉麵，阿嬤藉故說因為隔壁房間的英國人點了燉菜，她不小心多做了，所以送我們一大盤，雖然語言不通，但可愛的阿嬤很會演，我們一搭一唱，完全沒有溝通上的困難，知道我們要去健行，立刻給我們地圖，並叮嚀我們巴士票價應付多少？我們健行回來，阿嬤立端來一盤西瓜給我們解渴，並在浴室放了磨死皮，去角質的石頭給我們用，其他旅客離開了，她貼心地要我們換到大一點的房間，我們住在Aslanbob的每一天，感受到阿嬤滿滿的愛，她還會擔心我沒吃午餐，總要親自向我確認，才會拍拍胸口做出「那我就放心了的手勢，我在庭院讀書、畫畫，阿嬤還請我吃餅乾、糖果

這是阿嬤送我的茶杯墊，
她巧手鉤出針織花邊，心意感人，
在前一間民宿產生的心頭陰霾，在這裡被治癒了。

201

終於能體會到有句話說:「有一種餓,叫做阿嬤叫你食我」是什麼意思了。

民宿阿公阿嬤及媳婦,小孩都很喜歡看我的日記,大家一起在庭院的大牀上看得呵呵笑,我決定畫一張素描,做成明信片送給他們,快手畫完後,我到街上找影印店,準備影印一張貼在日記上留念,我把素描給老闆看,老闆說ok,問我要彩色還是黑白?要用相片紙還是一般紙?我怕被騙,趕緊先問價錢,老闆只說了"No problem",就開始掃描列印,印了兩張卻堅持不收錢,我們很納悶,直到民宿的小朋友跑來,我們才恍然大悟原來老闆是阿嬤的兒子!阿嬤很高興我畫卡片給他們,離開 Arslanbob 那天早上,我們在花園拍照留念,阿嬤說如果我們再回到吉爾吉斯一定要再回來拜訪他們,並向我們在台灣的家人問好,他們將住宿費打折,並拜託CBT的職員照應我們,為我們找來可靠的計程車司機......,謝謝你們,可愛的一家人。

註:2010年吉爾吉斯發生種族屠殺事件,鄰近這個區域,我打國際電話去關切,幸好他們全家平安,多年之後,有個台灣旅客也落腳此旅館,捎回口信告訴我這家人一直記著我。

阿嬤民宿的庭院一景，以及我送他們的素描明信片。

203

29 旅行參考資料

如果對當地文化沒有基本理解，出去玩不過是走馬看花，閱讀可以幫助你站在一個高度上，增加視野的寬廣，也可向下挖掘，增加深度，我的日常閱讀屬性為雜食，不過如果決定了旅行目的地，也會以此為目標列出書單做準備，每一場旅行對我而言，都是新的文化學習。

1° 常用的旅遊書

在用過的旅遊書品牌中，我最常用的是Lonely Planet寂寞星球系列，因為它的地圖資料豐富且清晰易讀，但因為是英文版旅遊書，所以我的閱讀速度稍慢，而且會用螢光筆畫重點，整本書最後會閃亮有如金磚，跟考大學一樣認真！另外，出門在外，為避免招致危險，最好不要讓自己看起來像個觀光客，我會自製書套，遮住旅遊書的封面。

旅行有無限可能，
盡信書，不如無書！

2° 其他當地文化、歷史等參考資料

大部份使用電子書，如果是從圖書館借的實體書我會將重要章節掃描轉檔，存在載具中；如果是在路途中要隨手翻閱的資料，會印出來裝訂成冊，每次出發前，我都在做這種苦力工作。

204

3° <u>隨身筆記本</u>：我的外套或長褲口袋一定會放一本小筆記本，隨時寫下地名問路或記下重要資訊，每次出門至少會用掉兩本，尺寸約 7.5 × 10.5 cm，最好買線圈裝訂形式的，因為有時會在上面寫自己的聯絡方式，然後撕下來給別人，如果筆記本是膠裝的，很容易因撕下而掉頁；回旅館寫日記時，有時也會靠著翻閱此筆記本的片段訊息回憶一整天做了哪些事，這個小筆記本是我的旅行寶典。

隨身筆記本

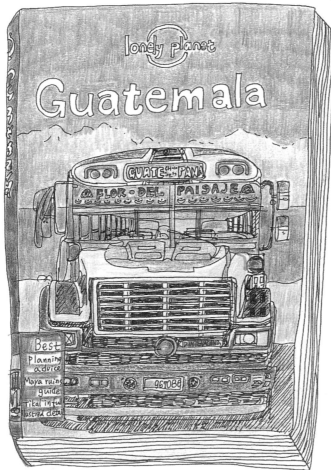

▲ 旅遊書：Lonely Planet－Guatemala
（瓜地馬拉）

205

那些方便途中放在口袋裡的小筆記本們，我都還
保留著，有些是從台灣買了帶出門，有些是在當地買。

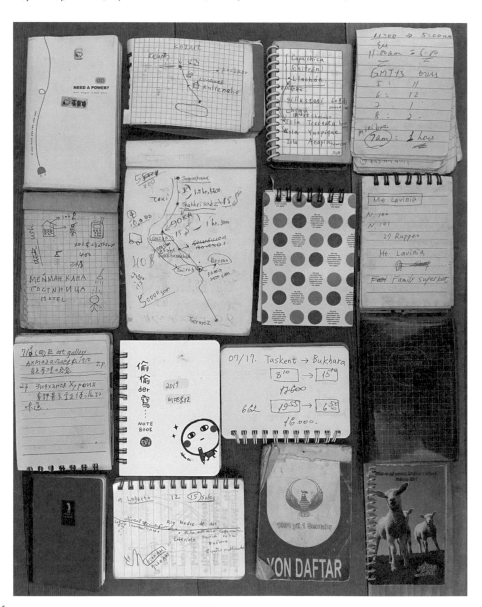

30 語言能力

常有人這樣問我:「你常出國,英文應該很好吧?」
呃!這是個美麗的誤會,從小學英文,但單字文法都是
硬背,對我而言,它就是個無聊的考試科目,考大學那
天是我人生中的英文巔峰,之後就分道揚鑣了,大學選
修第二外語也是以失敗收場,只能自嘲月缺乏語言天份。
雖然英文不好,但我照樣勇闖天涯,遺憾的是總無
法和其他背包客暢談、碰到英文資料要查半天單字;
直到去秘魯旅行,在利馬書店看到一本介紹咖啡的
精裝書,愛不釋手,可惜是西語版,對一個不懂西語的
背包客而言,買一本很重又看不懂的書,是件蠢事,最後我
終究沒買,但我暗下決定:有一天我一定要來買這本書,我
要看懂這本書!2017年去瓜地馬拉旅行,在安提瓜古
城被塞了一張西語學校的傳單,機會來了,我決
定給自己一個砍掉重練的機會,
英文沒救就放棄吧!我另起爐灶
學西文總可以吧!剛開始我依然
重蹈覆轍,下課後就關起門硬
背文法單字,土法煉金剛,以為勤
奮會感動天,直到加拿大同學看不
下去,她對我說:「語言是拿來用
的,要用才會進步!」她不時地

就是這本書,因為它,
我跑去學西文

約我去市場買菜,用西語講價.去酒吧聽歌找人聊天,意外地這方法真的有用!原來我過去的學習方法是有問題的,而且在書桌上太用功,反而把它愈推愈遠;過去曾遇到很多同時會講好幾國語言的背包客,多聲道切換自如.他們都說是因某親友剛好會講.就跟著學一點.或是看肥皂劇聽歌、打電動……,東聽西講居然也慢慢學會了!從學西文開始.我認知到語言是拿來溝通用的,不懂的字換一種講法就好.沒有人會要求你考一百分,修正心態後.我的破英文也進步了。

開始旅行之後.認識了世界語言的多樣性,並非英語說得好就可以跟國際接軌,行走中亞最好會說俄語、旅行中南美西語最有用.會一點法語去非洲用到的機會很大……,但英語仍有不可取代的重要性.如果只會中文.常常只能吸取轉譯過的二手資料,在全球化時代,英文是獲取眾多資訊的管道,我認為英文是一種必備的基本能力,如果可以,可以再學第二.第三外語,多學一種就多了一種視角.多認識一種文化。比起背包裡那些用金錢購置的裝備,語言才真正是你帶得走的能力,它可以幫你延伸學習愈來愈強。

☺這本書的書寫,已到了尾聲,最後,我只想告訴大家:不必等所有裝備都買齊到位才覺得準備好了,你可以邊走邊學,趕快鼓起勇氣出發吧!

208

Life & Leisure・優遊

Peiyu的手繪自助旅行背包

2023年7月初版　　　　　　　　　　　　　　　定價：新臺幣520元
有著作權・翻印必究
Printed in Taiwan.

著　　者	張	佩	瑜
繪　　者	張	佩	瑜
叢書主編	李	佳	姍
整體設計	張	佩	瑜
封面完稿	蔡	婕	岑

出　　版　　者	聯 經 出 版 事 業 股 份 有 限 公 司	副總編輯	陳	逸	華		
地　　　　　址	新北市汐止區大同路一段369號1樓	總 編 輯	涂	豐	恩		
叢書主編電話	(0 2) 8 6 9 2 5 5 8 8 轉 5 3 1 8	總 經 理	陳	芝	宇		
台北聯經書房	台 北 市 新 生 南 路 三 段 9 4 號	社　　長	羅	國	俊		
電　　　　　話	(0 2) 2 3 6 2 0 3 0 8	發 行 人	林	載	爵		
郵 政 劃 撥 帳 戶 第 0 1 0 0 5 5 9 - 3 號							
郵 撥 電 話	(0 2) 2 3 6 2 0 3 0 8						
印　　刷　　者	文 聯 彩 色 製 版 印 刷 有 限 公 司						
總　　經　　銷	聯 合 發 行 股 份 有 限 公 司						
發　　行　　所	新北市新店區寶橋路235巷6弄6號2樓						
電　　　　　話	(0 2) 2 9 1 7 8 0 2 2						

行政院新聞局出版事業登記證局版臺業字第0130號

本書如有缺頁，破損，倒裝請寄回台北聯經書房更換。　ISBN 978-957-08-6950-7 (平裝)
聯經網址：www.linkingbooks.com.tw
電子信箱：linking@udngroup.com

國家圖書館出版品預行編目資料

Peiyu的手繪自助旅行背包/張佩瑜著・繪 . 初版 . 新北市 .
聯經 . 2023年7月 . 216面 . 16.5×21.5公分（Life & Leisure・優遊）
ISBN　978-957-08-6950-7（平裝）

1.CST：自助旅行　2.CST：遊記

992.8 112007866